DE MA TERRE À LA TERRE

薩 爾 加 多 的 凝 視

重回大地

SEBASTIÃO SALGADO
賽巴斯蒂昂・薩爾加多 / 口述

ISABELLE FRANCQ
伊莎貝爾・馮克 / 採訪整理

陳綺文 / 譯

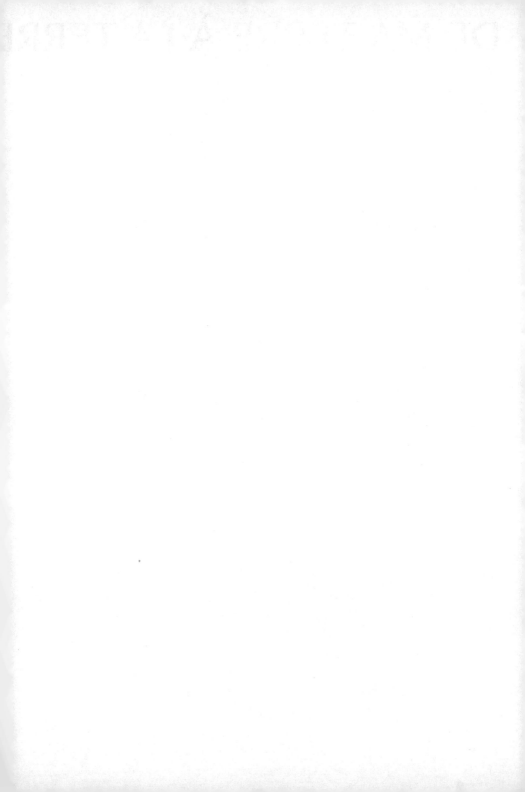

目次

導讀

解開薩爾加多之謎

紀實攝影文化工作者　蕭嘉慶

那些批評我的作品的人，沒有經歷我的經歷，也沒看過我親眼目睹的一切。

——薩爾加多

攝影是一種獨尊個人創造的藝術，攝影術發明以來，如以個人的創造力和表現力來看待廣義的「紀實攝影（documentary photography）」的話，

很容易發現從一九四〇年代以迄二〇一四年的七、八十年之間，三大巨將攝影家分別是卡提耶──布列松、尤金‧史密斯和薩爾加多。

卡提耶──布列松、尤金‧史密斯和薩爾加多是當代紀實攝影的三位典範，因為他們都懷抱著非常獨特的眼界，以及過人的智慧、天分和超強的實踐意志，在有生之年都完成了質量兼具又足以傳世的代表作。

薩爾加多這座大山的「山體結構」既強壯又篤實，近三十年來，他陸續完成一部又一部內容非常扎實的攝影巨著；他用黑灰白階調書寫攝影的美感非常獨特；他的眼力、布局、抓拍能力一等一，因而成就了所謂的「薩爾加多式的紀實攝影美學」。

另外，薩爾加多的題材是全球性的，特別偏重勞動階層的命運寫照，因為薩爾加多自許為左派社會紀實攝影家，偏好以攝影作為研究弱勢族群

和社會問題的手段。一九八〇年代迄今，他的事業成果也是輝煌的，大作如《移民》、《工人的手》和二〇一三年完成的《創世記》都成功地攻占媒體版面、攻進美術館大門。不過，也因為他把飽含悲苦傷痛的人文紀實和浸染著血淚滄桑的影像故事做成精裝大書來販售，同時把裱褙精美的大照片放在場館優雅、排檔高級、雞尾酒味撲鼻的展場供人觀賞，也為他帶來排山倒海、潮浪滾滾的批評和責難，有些評論家就愛說他專靠中下階層的苦命來博取名利。

　　不過，由於薩爾加多的影像創作成果實在驚人、影像魅力十足，這位攝影家一直以來也是全球愛好紀實攝影或「關切型攝影」這類題材的專業者和學生心目中的創作標竿；有很多專業攝影記者——包含台灣的攝影家周慶輝——都曾受到他的感染，想要成為「馬格蘭關切型攝影家」。

想要瞭解挨近身邊的人，通常需要從他的人格、核心價值、生命實踐這些實質方向去觀察，然而，藝術家離我們很遠，通常是從欣賞他們的作品開始，慢慢吸收背景資料來拼湊對作者的瞭解，有時候發現作品恰如其人，有時又不盡然。

打從三十年前，我在密蘇里新聞學院學習報導（紀實）攝影，先是受到卡提耶──布列松「決定性瞬間」的吸引，看他盡情發揮小型相機凝結的功力和機動性，盡情展現單張攝影的創作張力，讓我印象非常深刻。緊接著，尤金・史密斯重逾千斤且非常用心的報導攝影，以及好幾幅經典作品的深度和厚度，讓我深受「攝影報導」的感染。後來，當我開始擔任專業圖片主編，薩爾加多的企畫編輯深度，加上許多經典畫面，例如迷人的黑白階調、吃苦勞動的族群、大地蒼茫的情境，散放著《聖經》文體般的

迷人神韻，真叫我驚讚萬分。三位紀實攝影大師就這樣持續滋養我的專業。

薩爾加多最膾炙人口的故事，其一是放棄經濟學博士的學位，而轉任專業攝影記者。當他開始經營自己企畫的故事，縱橫千里、跨越時空地探究他所設定的主題，更引起我的注意，因為，他專挑戰特別困難又互相牽扯的大型主題：勞工、移民、兒童、掠奪、疾病、微觀經濟學、戰爭……這些被薩爾加多歸類為「工業革命結束前人類遭逢的生命掙扎」的企畫，悉數涵蓋了紀實攝影所謂的「老、舊、土、破、病、殘、弱」七大悲苦面相。我所瞭解的是，這些大型的主題固然較能引起讀者共鳴，然而要長年耕耘這類主題、一天到晚泡在這種專題裡而不被苦難大眾的傷痛震懾打敗的攝影家，他們的心理素質必得細膩堅定、情感需得強韌堅強，同時，也必須具備同理心、互動能力、內在平衡能力、趨吉避凶的敏感度、

溝通協調能力、角色扮演的強烈知覺和自信，以及超高堅持能力等等十八般武藝，才有可能完成任務或全身而退，而且這類攝影家還常會因為感染創傷後壓力症候群而折損專業生涯，能不能揚名立萬根本是另一回事。

這些年來，作為攝影工作者和教育者，只要我接觸到紀實攝影三傑，尤其是薩爾加多的作品、書籍或評論，我發現我的下意識都會主動串連對這位堅持只做史詩般作品的藝術家的理解，所以，當我看到一位評論者寫說「薩爾加多的黑白作品，擁有《聖經》一般的紋理，似乎可以彼此牽連貫穿到每一個主題之上。」這句話的時候，其實是心有戚戚、會心微笑的。

當有機會閱讀《重回大地》這本書，從書中汲取有關薩爾加多從事影像生涯的背景故事，我的心情也是異常喜悅的，尤其知道他是一位很有情感、有愛的男人，擁有美滿的婚姻和家庭，他和老婆蕾莉亞歷經移民流亡、

生存扎根、成家立業、聚少離多等等歷練——二兒子是唐氏症患者——一路走來，始終如一，誠然因為多數攝影家無法兼顧家庭的相對事實，而倍感溫馨。

除了薩爾加多的家庭故事之外，我對他的政治觀點、攝影倫理、攝影手法、光影美學、企畫概念、經營苦難、面對批評，以及對攝影對象的態度一概感到好奇，不過，基於篇幅，我希望側重他的黑白攝影美學加以詮釋。

薩爾加多在本書中對於黑白攝影美學實踐的說明，可說是前所未聞、核心知見、極富啟發的。他說他對光線特別敏感，是他與生俱來的本能：

「……天空布滿雲層，據說我出生的時候，天空正好呈現光線穿透厚厚雲層的景象，而這些光線變化全進了我的影像記憶。事實上，在開始拍照前，

我腦海中已然有了畫面。」

其次，他對黑白攝影的特質之解析是既深刻又傳神的：「使用黑白兩色和所有灰階色調時，我可以全神貫注在人物的影像密度、態度和眼神，完全不受色彩干擾。當然，現實世界不會只有黑白兩色，但觀看黑白影像時，影像卻會穿透內心，我們在心中消化影像傳遞的訊息後，不知不覺間就會賦予影像色彩……」

「我很喜歡像這樣持續幾小時窺伺、取景、徹底研究光線。然後，一切要在暗房進行。這意味著要用一種非實際存在的語言（因為黑白是抽象的東西），透過沖印相片的灰階色調，來重現自己在拍攝當下的情感。」薩爾加多還說：「當攝影師融入景觀、情境中的時候，畫面的結構終會浮現在他眼前。不過，要成功看見畫面結構，攝影師必須成為現象的一部分。

在這種情況下，所有元素就會為他開始動了起來。那一瞬間，真的好神奇啊！」

以上三段文字，薩爾加多對於黑白攝影的喜愛、實踐和解析，可以說是知無不言、高手見證、入木三分，對於喜愛黑白攝影尤其是碰到瓶頸的任何人，都會有醍醐灌頂之效。唯一比較難以說明清楚的，是他說「觀看黑白影像時，雖不會被色彩左右，影像卻會穿透內心，我們在心中消化影像傳遞的訊息後，不知不覺間就會賦予影像色彩。」這句話不容易解釋，因為一般人會以為黑白攝影就是黑白攝影，怎會有色彩感出現？個人的經驗是，一般人在從事黑白攝影一段時間，經驗比較豐富、灰階的理解程度較高之後，確有可能體驗到「黑白攝影的階調出現色彩的感覺」這回事。

薩爾加多的紀實攝影特別講究視覺美感，透過書中的訊息來看，打從

他喜歡上黑白攝影就出現這樣的傾向。紀實攝影講究視覺美感這件事始於尤金‧史密斯，薩爾加多更上層樓、臻於化境，這對現代紀實攝影或新聞攝影帶來一定的影響。君不見二〇一二年到台灣參加「普立茲新聞攝影大展」的「洛杉磯時報」普立茲攝影獎得主Carolyn Cole，一點都不諱言個人的新聞攝影非常重視光影美學，甚至強調新聞攝影的構圖和影像內涵，必須涵蓋或賦予光影、顏色等攝影特質，照片才有可能打動人心、創造恆久價值。

總的來說，薩爾加多是當代一位不可多得的社會紀實大師級攝影家，他以人類學的眼光、人道關懷的角度、影像創作的見證人，注視全球弱勢族群近三十年來的命運和發展。薩爾加多覺得自己熱愛攝影程度，遠遠超過任何人套給他的命運和發展。薩爾加多覺得自己熱愛攝影程度，遠遠超過任何人套給他的標籤，因為「攝影是我的生命」。

薩爾加多著作等身，影像風格深入人心，是近代四十年以來「關切型攝影」身形最高大的巨人，任何攝影學者或媒體篩選「全球最有影響力的攝影家」，名單肯定有他：Sebastião Salgado 這個名字本身已經是個品牌。

他藍色的眼珠，可能看過地球上最多的事物，所以，他會為自己這樣辯護：「那些批評我的作品的人，沒有經歷我的經歷；也沒有看過我親眼目睹的一切。」

薩爾加多這輩子的故事和他的攝影藝術創作都非常值得參考借鏡，這本書的出版，剛好可以補充專業和業餘者對這位深度作者的高度好奇。

前言

相機後面的攝影家

觀看塞巴斯蒂昂・薩爾加多拍攝的照片，是在體驗人性的尊嚴，是理解身為女人、男人、孩子的意義。為什麼？或許是因為塞巴斯蒂昂對他拍攝的對象懷有深刻的愛。否則，要如何解釋這些人在他的影像中會顯得這麼地實在、栩栩如生且充滿自信？而看著這些照片的人所感受到的友愛之情，又該做何解釋？長久以來，他的作品令我思緒翻騰。我喜歡他的影像呈現的巴洛克美學、始終奇特非凡的光線變化、以及由內散發出來的力

量，也喜歡他的影像所流露的溫情，引領我走向最好的自己。

生命中的偶然給了我機會遇見塞巴斯蒂昂和他的妻子蕾莉亞。這對夫妻令我著迷，因為在塞巴斯蒂昂的國際聲譽背後，罕見地存在著一段成功的婚姻：一個結合愛情與工作的故事，他們各自在其中發揮所長，在彼此生命中占有舉足輕重的地位，而且深知對彼此的虧欠。他們攜手共組家庭，一起創立自己的圖片社「亞馬遜影像」（Amazonas Images），更竭盡心力共同籌畫環境保護計畫「地球研究所」（O Instituto Terra），以便重新栽植巴西大西洋沿岸森林。

儘管塞巴斯蒂昂的影像作品已在世界巡迴展出而廣為人知，他的生平事蹟，他投入攝影的政治、倫理及出生背景卻不為人知。我想要修補這個遺憾，讓世人透過我這個記者的筆聽見塞巴斯蒂昂的聲音。在展出「創

世記」攝影專題（Genesis，獻給地球保護區的系列報導）前夕，他親切地
接受了我的提議，在飛機往返、忙於一些報導、準備出版兩本美麗的書
籍[1]，以及參加在世界各地的攝影展開幕式之餘，他儘量抽空接受我的採
訪。在我面前，他和善又爽直地追溯自己的生命歷程、闡述自己的信念、
吐露真實的情感。我聽得津津有味。此刻我想要分享的，便是他說故事的
才能。這是一個懂得結合戰鬥精神與專業、才幹以及寬容的男人的真實故
事。

伊莎貝爾‧馮克

1　《創世記》（Genesis），Taschen 出版社，二〇一三年（一本採對開本形式，另一本屬巨型圖書 SUMO
系列）。

第一章

起點：「創世記」

不愛等待的人，很難成為攝影師。

有一天，我來到加拉巴戈斯群島中的伊莎貝拉島（île Isabela）上，一個景致極美、名叫阿爾塞多火山（Alcedo）的地方。那是二〇〇四年的事了。當時，我眼前有隻象龜，龐大無比，少說也有兩百公斤，而象龜正是這整群島嶼命名的由來[1]。話說，我一走近那隻象龜，牠就轉身離開，移動的速度不快，可我就是沒法讓牠入鏡。於是，我停下來思考：為人類拍

照時，我從未偷偷摸摸混入任何群體中，每一次都會先請人引介，再自我介紹，向他們說明來意，與對方交換意見，直到雙方漸漸熟悉彼此。這麼一想，我瞭解到，同樣地，要順利拍攝這隻象龜，唯一的方式就是與牠建立關係；由我來融入牠的處境，配合牠的步調。

就這樣，我扮演起象龜來：我蹲下身子，手掌和膝蓋著地，用和牠同樣的高度開始移動。從那時起，這隻象龜終於不再逃開。我跟著牠移動，當牠停止行進，我就往後移動一下；牠朝我前進，我又往後退。我等待片刻，然後輕手輕腳往前進，只挪動一點點。象龜又朝我前進一步，我隨即往後移動幾步。於是牠向我走來，放心地任我看個夠。我終於可以開始為牠拍照。為了接近這隻象龜，我花了整整一天的時間讓牠明白，這是牠的地盤，我真心尊重。

我一生中完成過幾個攝影故事，那些作品述說了我們身處的時代以及我們這個世界的轉變。每一次，我都得花上好幾年的時間來完成作品。常有人說，攝影師是捕捉影像的獵人。這是真的，我們就像獵人花很多時間窺伺獵物，等待獵物自己願意出離藏身處。攝影也是如此，得有耐心等候可能發生的事，因為一定會有什麼事情發生。大多數情況下，我們並沒有方法加速事件發生，因此必須甘於忍耐。

在執行「創世記」攝影計畫之前，我拍攝的對象只有人類。為了這個獻給保留自然原貌地區的專題，八年間我除了周遊世界各地，更得學習和其他物種一起工作。從第一篇報導進行的第一天起，多虧那隻象龜，我領

1 編註：加拉巴戈斯群島（iles Galápagos），又稱科隆群島。西班牙文 Galápagos 為「龜」的意思。

悟到要拍攝動物，就必須喜歡牠，樂於欣賞牠的美、觀察牠的輪廓。還得尊重牠，維護牠的生存空間，以讓牠安心的方式接近牠、觀看牠、拍攝牠。

因此，從那天起，我開始與其他動物一起工作，正如我向來與我們人類一起工作那樣。

在開始這系列報導之初，我因為讀過達爾文的《小獵犬號航海記》[2]，便想好要仿效他。我在加拉巴戈斯群島待了三個月；達爾文則是在周遊世界後去到那裡，也因在當地的考察而得出演化論。

由四十八個小島和岩礁組成的加拉巴戈斯群島，可說是世界的縮影。

世人在那裡發現一些遠離這些群島約一千公里遠的南美洲物種，例如：象龜。牠們隨著被大雨連根拔除的樹幹在太平洋上漂流，最後被沖到群島上。單就象龜而言，就有十一個亞種，只分布於群島中的某些小島上，而

這些象龜在不同小島又演化成不同形態。在某些小島，整個龜殼是扁平的，或許是因為幾百年來生活在壓力下所致；在其他小島，龜殼是隆起來的。我見過有些象龜的脖子長達二十公分，其他則可能有一公尺之多，或許是因為在這些多少有點乾燥的小島上，牠們為了生存，必須拉長脖子才能吃到不同高度的葉子。儘管如此，這些象龜還是屬於同一物種。

和達爾文一樣，我也在島上看到鬣蜥。在南美洲，鬣蜥是陸生動物；在加拉巴戈斯群島，鬣蜥卻會游泳、潛水。對此，達爾文再次領悟到，乾燥的環境迫使鬣蜥學會游泳。但鬣蜥畢竟是冷血動物，在低溫環境待太久

2
原書名為《紀錄與評論》（Journal and Remarks），通常稱為《小獵犬號航海記》（The Voyage of the Beagle），達爾文於一八三九年出版該書並因此成名。

的話，牠們會凍死。很多蠵蜥很可能在初抵這裡時，便因跳進水裡喝水而死掉。後來，牠們學會及時離開水面，在陽光下取暖。此外，牠們也學會喝海水，並在鼻上方演化出一個小小的腺體，用來吐出水裡的鹽。達爾文看到了這一切，而我繼他之後也看到了。我確信自己看到的象龜裡面有一些「權威」龜，達爾文也見過，因為這些動物已經活了將近兩百年。

在這趟旅程途中，我瞭解到一件事，對後來進行整個「創世記」專題很有幫助。那就是，並非只有人類具有理性，而是所有物種都具備固有的理性，重點是要花時間去瞭解。

在加拉巴戈斯群島，大多數動物都不怕人，因為牠們從未被人類追捕，因此不會對人類懷有戒心。象龜卻不在此列，牠們未曾忘記在十八十九世紀被船員獵捕的經歷。當時那些船員在前往新大陸或返回歐洲

途中，停靠在加拉巴戈斯群島。由於烏龜幾個月不吃不喝也能存活，船員為確保船上有大量的鮮肉，而活捉島上的象龜裝進貨艙。這就是為什麼，兩個世紀後，象龜依然那麼難以接近。

我花了整整一天的時間，才讓想要拍攝的那隻象龜接納我，絕非巧合。牠企圖逃跑，也絕非不理性的行為，反而證明了牠的謹慎完全是深思熟慮的結果。物種透過基因把對捕食者的危險意識一代傳給一代。而這些象龜唯一的捕食者，就是人類；雖然隼屬及其他猛禽類會捕食幼龜，卻不會對成龜的生命構成任何威脅。

藍腳鰹鳥也以自己的方式，展現超乎我們想像的精妙行為。有一天，我們來到伊莎貝拉島的維森特羅卡角（Punta Vicente Roca），當時正值交配季節，場面很是壯觀！我在鳥群附近待了兩三天，觀察牠們的行為，發現選

擇交配對象的是雌鳥。只見四五隻雄鳥輪番向雌鳥自我介紹，卯足全力展示自己，張開羽翼、跳求偶舞。當雌鳥選定其中一隻雄鳥，牠們便一同展翅飛翔，在空中盤旋十到十五分鐘，然後降落在地上。之後剩下的雄鳥又分別前來自薦、展示自己，雌鳥也會再挑選其中一隻隨牠起飛。整個求偶儀式就這樣反覆進行兩小時左右，直到雌鳥終於選定其中一位追求者。雀屏中選的雄鳥將會是雌鳥這一季的伴侶，也是牠決定共同孕育幼雛的對象。

信天翁的交配季節則在另一時期。我去到牠們的棲息地時，幼鳥正在學習最後的飛行課程。這些美麗的鳥兒很會飛，降落的技術卻很糟，一如牠們起飛也同樣笨拙。牠們需要一個跑道，起飛前，跑啊，跑啊，跑啊……往往還是飛不起來。實在很有趣！不過，令我大為吃驚的是信天翁十分忠貞：牠們只有一個伴侶，而且終生相守。有一天，我看到一隻雄鳥在雌鳥

面前跳求偶舞。只見牠轉過來，轉過去，張開羽翼，母鳥也開始擺動身軀。

然後牠們互碰翼尖、嘴喙。突然，雄鳥倉促逃開。嚮導向我解釋：「牠剛剛發現自己被騙了，這不是牠的伴侶！」

以上就是我們花時間觀看動物時，一開始會覺得難以置信的景象，這也是我在加拉巴戈斯群島開始「創世紀」專題時的發現。而在執行這一系列報導的整個過程中，我仍不斷體驗這樣的事。因此，別再來跟我說，動物是沒頭腦、不懂邏輯的笨蛋。

我並非以動物學家或記者的身分完成這一系列報導。我這麼做是為我自己，為了發現地球。而我也從中獲得極大的樂趣，感受到我們的地球透過它的礦物、植物、動物，在各層面展現它的生命力。我意識到，我們需要對此懷抱著莫大的敬意。

「創世記」攝影專題是繼我們在巴西實施環境保護計畫之後而成形的。

所謂「我們」，指的是我的妻子、伴侶及生命中一切事務的夥伴蕾莉亞·瓦尼克·薩爾加多（Lélia Deluiz Wanick Salgado）和我。名為「地球研究所」的這項計畫，目標是重新栽植大西洋沿岸森林（mata atlantica）[3]。這片森林在一五〇〇年葡萄牙人來到巴西之後開始遭到破壞，並因集約農業、都市化及最終的工業化而持續加速破壞。現今，大西洋沿岸森林只剩下原始面積的百分之七。我們已經著手重建我童年生長的那塊地的生態系統，那片土地是我父母在一九九〇年代轉讓給我們的。森林開伐早就把那片土地變得醜陋貧瘠，而我卻始終覺得自己生長的地方是天堂……。

3 巴西的森林有兩種類型：受海洋影響的大西洋沿岸森林，以及屬於赤道雨林的亞馬遜雨林。

第二章

故土

我是在一九四四年出生於米納斯吉拉斯州（Minas Gerais）的一座農場。那農場坐落在名叫「多西河」（Rio Doce）的寬闊河谷中，與灌溉它的河流同名。河谷的面積同葡萄牙國土，以盛產金礦、鐵礦聞名。我童年時期，大西洋沿岸森林占了這河谷一半的面積，但這是在巴西走入市場經濟，還未像其他地方一樣開始殘害森林以前的事。

我父親的農場很大且自給自足，有三十多戶人家在裡面生活。我們農

場生產稻米、玉米、番茄、番薯、馬鈴薯、水果、少許牛乳、豬肉和牛肉，是個物產豐富的農場。我父親是農場主人，他的員工都擁有自己養殖的動物，並有一小塊地可以耕作，來養活自己的家人。他們把一部分生產交給我父親，其餘則歸自己。沒有誰比較富有，也沒有人特別貧窮，這種農場經營形態自十六世紀以來便存在於巴西。

對於這片土地，我有一些美好的兒時回憶。我記得自己在寬闊的地方玩耍，觸目所及皆有水。我在隨處可見眼鏡凱門鱷的溪流游泳，這種鱷魚並不會攻擊人類，與大家偶爾想像的情況相反。我有一匹馬，我每天早上騎著牠外出，直到晚上才回家。這個地區岡巒起伏，我經常奔馳到農場盡頭，直抵最高點，然後從那裡俯瞰谷底。我夢想看得更遠，試著想像地平線的後方有什麼。

我們與巴西其他地方的聯繫，是靠多西河谷企業（Vale do Rio Doce，如今改名為 Vale）的一條鐵路。有時，雨季造成土壤滑動，我們因而與外界隔絕長達一個月。但我們自給自足，一無所缺。這樣的童年時光，始終讓我感到如夢似幻。也因此，我對這片土地懷有極大的愛。

我每次花好幾年的時間在世界各地進行的攝影計畫，或許看起來規模都很大。有些人說：薩爾加多很狂妄自大。但我生長在一個遼闊的國家。巴西國土的面積有八百五十一萬一千九百六十五平方公里，相當於法國國土面積的十五倍。我習慣了寬闊的地方和經常移動的生活形態；早就習慣今晚睡一個地方，隔夜睡另一個地方。我很小的時候，父母就讓我獨自出門探望已出嫁的姊姊們。我自己一人旅行的路程，相當於巴黎到莫斯科或里斯本的距離，且因為當時交通並不發達，部分路程得徒步。就這樣，我

很早就學會了旅行。

同樣地，要把父親農場的牲畜帶到位於數百公里遠的屠宰場，得花四十五天的時間，蜿蜒穿越農場、森林與河流。我父親和幾位夥伴一起徒步完成這段路程，他總是拿著一根小棍子趕五六百隻豬。這趟路至少需要五十天，因此這些男人有時間談天說地、看看風景。

攝影也是以這種緩慢的速度進行。即便飛機、汽車或火車能快速把我們送到一個地點或地球的另一端，到了現場，要開始攝影的時候，還是得慢慢來；要花時間適應人類、動物、生活的步調。即使我們現今的世界變動得很快、太快了，生命本身卻不是以這樣的速度行進。想要攝影，就得尊重生命。

有兩三次，我也參與了這種長途的季節性移動放牧，但我是騎馬去，

跟在幾千頭牛後面。一路上，沒有所謂的道路可走，我們大約每二十公里便在所謂的「站」（estações）停下來休息，因為牲畜無法再走更遠。每天早上，有四五頭母騾領先出發，牠們負責運送用具和我們晚上掛在樹枝的防雨布（我們用這種方式搭蓋廚房）。我們晚餐吃得很簡單，通常是我母親擅長做的乳酪，還有一些糕點。不過凌晨四點起床的時候，我們會吃特羅佩羅豆（feijão tropeiro），這道傳統菜主要有四季豆和旅行中也能保存良好的醃肉。這是我們一天當中最豐盛的一餐，之後，我們就沿路摘些香蕉、柳橙來果腹。

我故鄉的土地很美。有群山，不高，卻很美麗。如果說，這世界是由一位至高者所創造，那麼祂最後完成的地方想必就是那裡，因為真的很美，和我在其他地方見過的截然不同，是獨一無二的美景。我就是在那裡

學會欣賞並愛上與我一輩子相隨的光線變化。在雨季，驚人的驟雨即將來臨之際，天空布滿雲層。據說我出生的時候，天空正好呈現光線穿透厚厚雲層的景象，而這些光線變化全進了我的影像記憶。事實上，在開始拍照前，我腦海中已經有了畫面。

我也在逆光下成長：小時候，大人為了保護我嫩白的皮膚，總讓我戴上帽子或把我安置在樹下，因為當時並沒有防曬乳。因此，我總是看著父親在陽光下，逆光朝我走來……這樣的光線、這些地方，就是我的故事；我出生在這些地方，在不斷移動和光線變化中成長。如今我住在法國，當我必須去美洲或中國的時候，我都覺得那距離比從我們農場到屠宰場還要近。

我十五歲離開就學的小鎮艾莫雷斯（Aimorés）。這個小鎮離我父親的

農場很近，居民有一萬兩千人。我在聖埃斯皮里圖州（Espírito Santo）的維多利亞市（Vitória）完成中學教育，在那裡，我發現了另一個世界。例如，我以前沒見過電話，當時我們鎮上還沒有這種東西。我們始終只聽短波收音機，那還是在非雨季，可以正常使用的時候。因此，我們始終跟不上世界變化的速度。

我是從鄉下進城就學的第一代。我父親在經營農場前是藥劑師，但他從未到學校上過課。一九三〇年代初，他參與了一場革命。他所屬的政派敗北，因而和我母親離開居住地，到米納斯吉拉斯州內地重新生活。購得農場以前，他先買了十二頭母騾並從事運輸業，主要是運送咖啡豆。他將一袋袋咖啡豆馱在母騾身上，穿越森林，一路從咖啡豆種植園到艾莫雷斯的火車站，徒步走了十二天。這麼早就開始移動生涯，還真是沒完沒了的

移動！

　　我的祖父也一樣，他是位批發商也是冒險家，很喜歡到處走走看看。

他在一個離家甚遠的地區死於瘧疾，就當時的交通來說，要兩三個月的路

程，家人是在兩三年後才得知他的死訊。然而，我這一代所有生長在巴西

的人都有類似的故事可說。

　　在維多利亞市，我和其他五六名年輕人合租房子，我們每個人必須輪

流管理一個月的團體預算。也因此，我年紀輕輕就學會一點管理。此外，

我也得找一份小差事，因為我父親雖然擁有一個大農場，卻把一大部分的

生產所得拿去再投資，所以家裡並不富裕。我在法國文化協會秘書處的財

務部門打工，在那裡，我又和數字脫離不了關係。父親希望見到我繼承家

業成為農場主人，不然做律師也行。因此，高中畢業後，我進了法學院。

我滿喜歡歷史的部分，但其他科目卻引不起我的興趣。

當時，巴西的經濟開始出現變化。最早的汽車製造廠其實在一九五〇年代末期便已出現。在一九五六至一九六一年期間擔任巴西總統的庫比契克（Juscelino Kubitschek），或許是國家歷來所見最積極的「發展派」，不但建設了首都巴西利亞（Brasilia，一九六〇年四月二十一日舉行落成儀式），更讓巴西開始從四百年的長眠中甦醒過來[1]，人民終於有生活在新國家的感覺。同許多年輕人一樣，當時我也想參與這場復興運動。然而，我覺得法律過於因循守舊，相對的，經濟學在我看來比較符合潮流。當時巴西正好成立東北開發高級部門（Super intendance de développement du Nord-Est，

<hr/>

1　編註：巴西從十六世紀開始成為葡萄牙的殖民地。

簡稱 Sudene）和拉丁美洲自由貿易協會（Association latino-américaine de libre commerce，簡稱 Alalc）。一些經濟學院也敞開了大門，於是我轉念想成為經濟學家，一心想要投入這場現代冒險。

我二十歲在法國文化協會工作期間，愛上了十七歲的女大學生蕾莉亞。她出生於維多利亞市，在音樂學院學琴超過十年，且十七歲就開始在小學當老師，同時也教鋼琴。她好美；我們結婚至今已超過四十五年了，我覺得她還是一樣美。自相識以來，我們共享一切，也一起發現政治，而當時我們不過是孩子。

和我一起生活的團體密切關注國內情勢的變化。我們發現鄉村人口向城市遷移：產業需要勞工，因此，許多人帶著家人離鄉到都市謀生。我們看到社會不平等浮現，在此之前，我還沒意識到這個現象，因為我來自一

個獨立運作於整個市場經濟體制外的世界。那裡沒有富人，也沒有窮人。

在我父親的農場，每個人都有棲身之處，得以吃飽穿暖、養家活口。然而隨著工業制度的發展與建立，鄉下人在城市發現截然不同的生活，可是大多數人都陷入了貧窮的困境。

漸漸地，我開始有一些左派黨的積極份子朋友。當時，共產黨很活躍。我們當中有些人積極參與一些社會團體的活動，如天主教青年學生會（Jeunesse étudiante catholique）。這些基督教[2]左派團體又衍生出一些更激進的政黨，像是我加入的人民行動黨（Action populaire）。這個團體的理念很接近古巴，準備領導武裝鬥爭。

2　譯註：本書中的「基督教」主要是指天主教，而非基督新教。

我進經濟學院的時候，所讀的經濟學與今日傳授的截然不同。現今主要是指企業經濟學，而這門學科只是我們課程的一部分，其他還特別包括政治經濟學、總體經濟學和公共財政。我對宏觀會計學極感興趣，想要研究一些長期計畫和經濟模式。我認為，如果控制某些變數，或許可以推動一場真正的經濟運動。我感興趣的是大規模儲蓄的概念，因此想到聖保羅大學（Université de São Paulo）攻讀碩士，以便繼續這方面的研究。

聖保羅大學剛成立的這個碩士班在巴西絕無僅有，當時只有二十個名額。我運氣很好，不但錄取，還拿到獎學金。我在一九六七年十二月十五日獲得學士學位；同月十六日和蕾莉亞結婚，婚後我們隨即前往聖保羅市，以便從隔年一月起開始讀碩士班的課程。那年我二十三歲，蕾莉亞二十歲。當時學校老師有些來自美國的大學，甚至巴西財政部長和央行總

裁也是我的教授。課程目標是培養幹部以滿足國家的龐大需要，我很榮幸能成為這個團體的一分子。

一九六四年三月三十一日，布朗庫元帥（Castelo Branco）發動政變，推翻時任總統古拉特（João Goulart），也結束了第二共和時期。軍事政體成立，並一直持續到一九八五年內維斯（Tancredo Neve）當選總統為止。

軍方為他們自己在古巴向蘇聯靠攏幾年後突然發動政變辯解，藉口受到共產黨的威脅。民間爆發了大規模的抗議運動，反對此獨裁政權及其所有侵犯人權的行徑。另有一波大型反對運動，抗議美國以維持秩序為由，透過中央情報局干預拉丁美洲事務。對蕾莉亞和我而言，就如同我們對彼此的承諾，我們的革命情懷也變得更堅定。我們參與了所有示威運動和抵制獨裁政權的行動，和同志站在一起，鐵了心要捍衛自己的理念。這麼做當然

很危險，因此我們的團體決定：最年輕的成員（包括我們）應到外國發展，並繼續在海外行動，而較年長的成員則轉入地下活動。

一九六九年夏天，五月至七月間，就在我們出發前，蕾莉亞的母親罹癌去世，而她的父親也在一場火災中喪命。這對我們人生而言是何等的悲劇啊！在短短兩個月內，才二十多歲的蕾莉亞成了孤兒。八月，我們離開了祖國。搭上船的那一刻，我們心裡明白，萬一被發現，我們很可能被關進監獄並刑求。我還記得船離開最後一個港口，終於遠離巴西海岸航向法國之際，我們心中的大石才總算放下。

第三章

是法國而不是其他地方

對蕾莉亞和我而言，去法國是件不得了的事！大多數法國人都不知道巴西人有多麼熱愛法國。自十九世紀末起，我們的知識分子全去了法國，而巴西的第一部憲法還是從法國的共和國原則得到啟發。凡居民超過十萬的巴西城市，都設有自己的法國文化協會和一名法籍主任。我們一上中學，就開始同時學法文和拉丁文，要學英文得等兩年後。上文提過，我在維多利亞市的法國文化協會擔任秘書，當時我的上司是我們終身的朋友朱

朱和皮耶夫婦（Juju et Pierre Merigoux）。朱朱來自米納斯吉拉斯州（Minas Gerais）的茹伊斯迪福拉（Juiz de Fora），而皮耶來自法國利摩日（Limoges）。

我的辦公桌玻璃墊下就壓著一張巴黎地圖。所以抵達法國時，我很清楚哈斯拜大道、里沃利街和巴士底廣場在什麼地方。我也是在法國文化協會認識蕾莉亞，當時她已會說、寫流利的法文。

法國對我們來說是一個再明確不過的選擇：這個國家是人權與民主的起源地，是除了共產國家與美國以外的第三種選擇。我們敬佩共產黨員，他們是左派的主要支柱，但我們對他們表現出的某種愚民政策存疑。至於我們對美國人的信任則是零：我們之所以不堪負荷鎮壓，全要歸咎於他們。美國人從未和什麼人民或民主結盟，他們總是協助掌握最多權力和擁有武器者保住位置。法國對我們而言不只是具備民主思想，也是具有經濟

觀點的國家。當時，法國擁有卓越的經濟學家。按官方說法，我是去法國國立統計與經濟行政學校（École nationale de statistique et de l'administration économique，簡稱 Ensae）進修。

我們在一九六九年八月抵達巴黎，當時我們只覺得一切都很美好：白晝時間很長，上午很早就開始。然而，秋天來了，日光銳減；到了十二月，蕾莉亞和我簡直快得憂鬱症。我們萬分想念自己的國家。我們知道自己回不了家，因為我們過度參與反抗運動。這對當時還很年輕的我們來說，實在太難了。

在法國，蕾莉亞多年不碰鋼琴，現在又開始彈琴了，但只彈給我們聽。父母去世再加上離開祖國是生命中極大的斷裂，那般痛苦令她決心改變生活。因此，我們抵達巴黎後，她便去法蘭西藝術院報名建築系，而我則攻

讀第三段博士學位[1]。我們沒有獎學金，在國際大學城租了一個房間，開始半工半讀。我在大學城的合作社做裝卸員，蕾莉亞在圖書館工作。

我們來的時候身上帶了一點錢，不久便花了兩千美元為自己買了一輛雪鐵龍２ＣＶ。多年來透過各樣閱讀，我們至少在理論上對巴黎很熟，但我們也想參觀這個國家的其他地方。我們發現法國好美，亞爾薩斯、庇里牛斯山、普羅旺斯……到處都很美。巴西的國土面積是法國的十五倍，但法國的景觀變化卻是巴西的十五倍。漸漸地，法國也成了我們的國家，一如巴西。

我們是在法國學會團結，而我們一陷入其中，就無法自拔。我們接近慘遭獨裁政體弄得遍體鱗傷之後來到法國的巴西人，其中很多人飽受折磨。左派組織成功從阿根廷和烏拉圭救出一些巴西人，但這些人來到法國

時，身心都已殘破不堪。為了募款幫助這些難民，我們每周末開著雪鐵龍

在法國巡迴。星期六，我們和一些來自巴西的積極份子朋友一同前往凡爾

登（Verdun）、梅斯（Metz）等地。我們做巴西菜，蕾莉亞唱歌。法國總工

會（CGT）、法國工人民主聯盟（CFDT）、共產黨、統一社會黨（PSU），

所有左派運動組織都來幫助我們，一些基督教運動組織，如：天主教反

飢餓發展委員會（Comité catholique contre la faim et pour le développement，

簡稱CCFD）和幫助失散者聯合會普世互助組織（Service oecuménique

d'entraide qui se consacre à l'accompagnement des étrangers migrants，簡稱

1　譯註：法國大學頒授的博士學位分為三種：一為國家博士，二為第三段博士（doctorat de troisième

cycle），三為大學博士（doctorat d'université）。一九八四年，法國取消國家博士與第三段博士之區分，

只設置單一博士學位。

Cimade）也對我們伸出援手。

　　總而言之，什麼人都不認識就來到這兒的我們，不但沒有孤立無援，反而置身在一個非常緊密的互助網絡中，無論在物質上或精神上都充滿了分享與互助的真諦。我們飽受思鄉之苦，但我們感覺受到熱誠款待，因此現在輪到我們試著支持來到這裡的人。當時正值葡萄牙政府鎮壓反對派的時期，我們覺得自己也和反對薩拉查獨裁政權的運動有關，尤其我們身為巴西人，與葡萄牙人關係密切。但對於波蘭人、安哥拉人、瓜地馬拉人、智利人、所有流亡國外的人以及非法移民，我們同樣有休戚與共的感受。

　　如今我們有證據顯示，我們一抵達法國便遭人監視。有人將巴西國家情報處（SNI）最近公開的檔案中，與我們有關的文件呈給我們看。我們這才發現，當時我們的生活完全受到監視。一些我們視為朋友、來我們

家拜訪的人，竟供出我們的一切。文件中描述了我家裡的情形，甚至詳細紀載我們公寓裡一盆花的擺放位置……一切都鉅細靡遺記錄下來。就連我選擇從事攝影工作之後，有段時間服務的伽瑪圖片社（Gamma）社長蒙德（Jean Monteux）的名字也記錄在裡面。

一九七六年巴西政府拒絕我的護照延期申請時，蒙德曾幫助我。他陪我去領事館，支持我提出申請：我需要一本護照，才可以出國進行我的報導攝影。檔案中，我們發現巴西特務機關以蒙德聲援我申請護照為由要求調查他，彷彿伽瑪圖片社是什麼祕密從事顛覆活動的中心。這就是所謂的獨裁政權，骯髒的獨裁政權！

最後我終於成功獲得法國國籍，但與此同時，我和一位逃到葡萄牙、與我有相同處境的朋友，巴西劇場導演波瓦（Augusto Boal），一起對巴西

外交部長提出訴訟。因為他違反憲法，拒絕核發護照給公民。我們獲得勝訴，也因此這開了先例；在我們之後，所有遇到相同情況的人都請了律師控訴政府。

今日，見到昔日慘遭追捕、嚴刑拷打的人在巴西執政，我真是欣喜萬分。我很樂見自從盧拉總統（Lula）的前一任，卡多佐總統（Fernando Henrique Cardoso）上任後，左派終於穩固復興，當年和我們一同抗爭的夥伴也一一成了部長。而曾經參與反對運動，因為出身無產階級而從未離開巴西的盧拉，在遭到逮捕並迫害之後，最終成為巴西有史以來最偉大的總統，是他成功把生活在貧窮線以下的三千五百萬巴西人歸到中產階級。還有曾遭到監禁、毆打、刑求的羅塞夫總統（Dilma Rousseff）也是。

讓人飽受痛苦的專制政權終於垮臺了⋯⋯一如所有獨裁政權，那是一

個沒有未來的政體。我們甚至可以評斷，法西斯主義、納粹主義、被蘇聯引入歧途的共產主義，這些政權沒一個存活下來。這就好比有一個自然法則，有股更偉大的力量在引領現實朝更崇高的命運前進。證據就是在所有的理念終結時，有公平正義存在。

第四章

相機的喀嚓聲

多虧互助網絡，我們一來到巴黎，便結交了許多朋友。一九七〇年春天，我生病了。奧賽家（Houssay）為了讓我養病，把位於安錫（Annecy）[1] 附近，在芒通內蘇克萊爾蒙（Menthonnexssous-Clermont）的房子借我們住。當時我的淋巴結異常腫大，大家一度擔心我得了癌症，還好醫生最後診斷

1　編註：位於阿爾卑斯山下，靠近瑞士的法國市鎮。

出我罹患的是花粉症。其實，那年我正在體驗我的第一個真正的春天——

巴西從未有過的那種春天。因就讀建築學院的蕾莉亞需要相機拍攝建築

物，我們就趁暫住薩瓦省期間，開著雪鐵龍去日內瓦。當時就攝影器材來

說，歐洲最好的價格就在那裡。

蕾莉亞決定買具備一顆 Takumar 標準鏡頭（五十毫米定焦鏡，最大光

圈 f: 1.4）的賓得士單眼相機（Pentax Spotmatic II）。當時我們對攝影一竅不

通，但很快就發現照相是件神奇的事。回到芒通內蘇克萊爾蒙，我們拍下

生平第一批照片；我讀了說明書，結果三天後，我們又回去日內瓦買了兩

個新的焦距鏡頭：二十四毫米和兩百毫米定焦鏡。攝影就是這樣進入了我

的生命。一回到巴黎，我就在國際大學城弄了間小小的暗房。

幾個月後，我辭掉合作社的裝卸工作，開始為大學生沖印照片，這讓

我賺了一點錢。後來，多虧巴西作家阿瑪多[2]獲法蘭西學院頒發獎章，我和葡萄牙作家卡斯特羅（Ferreira de Castro）合作，完成生平第一篇報導。

之後，我接了幾張短篇報導的委託單。漸漸，我想我可以成為一名攝影師。

於是蕾莉亞和我開始夢想買一部福斯廂型車、設一間照片沖洗室、周遊非洲。但在這之前，我得先完成我的博士學位。

一九七一年，我在巴黎讀完博士班課程後，於倫敦國際咖啡組織（Organisation internationale du café）爭取到一個很棒的職位，我打算在那裡寫博士論文。結果我連寫都沒寫，但仍試圖保持理性，不斷告訴自己：「你

<hr>

2　阿瑪多（Jorge Amado de Faria，1912～2001），小說家，著作超過三十本，尤以《沙老大》（Capitaine des sables，Gallimard，一九八四）聞名。

應該成為嚴肅的經濟學家，你已經為此做了那麼多努力，而攝影⋯⋯」最

後我成為國際公務員，收入瞬間變好，開始賺很多錢。我和蕾莉亞買了一

輛超炫的凱旋牌跑車，還在海德公園附近租了一間漂亮的公寓。不過，蕾

莉亞仍保留她在巴黎大學城的房間，在那裡繼續她的學業。每次我完成在

非洲的任務，我們就在倫敦相聚。那段期間，我大量出差。

我的任務是和世界銀行（Banque mondiale）[3] 及聯合國糧食暨農業組織

（Organisation des Nations unies pour l'alimentation et l'agriculture，簡稱 FAO）

一起籌畫非洲經濟發展計畫。我負責盧安達、蒲隆地、剛果，其次是烏干

達和肯亞。我們把茶文化引進盧安達，目的是在這個咖啡生產國建立農業

多樣化。國際咖啡組織成立了一個投資基金，要求各生產國和各消費國每

生產或購買一袋咖啡，都得存入一美元。這筆錢用來研究如何控制咖啡的

生產量，以防止供過於求及行情暴跌。我還記得我一九七一年第一次去非洲的事。當時，盧安達還沒有柏油路，我開著金龜車，和盧安達產業文化辦事處主任穆尼翁金迪（Joseph Munyankindi）往返蒲隆地和盧安達兩地，花了整整五十天的時間。穆尼翁金迪後來成了我的朋友。

我們和世界銀行及聯合國糧食暨農業組織的團隊，一起鑒定基伍地區能否成為大規模茶園的地點，那裡的土地異常肥沃且座落在完美的海拔高度。最後，我們順利在這個咖啡盛產國設置第一個產茶單位。當時我做了一個三十年的盈利分析，一個雇用三萬兩千個家庭在他們自己的土地上生

<hr>

3　譯註：世界銀行總部設於華盛頓，為聯合國管轄的國際金融機構，旨在協助開發中國家進行各種生產設備及資源開發。

產茶葉的總體經濟計畫。一九九一年我為攝影專題「工人的手」（La main de l'homme）回到基伍地區時，那些茶園已經變得十分可觀。當時，盧安達生產世上最好的茶葉。雖然不是產量最大，卻是品質最優，是一種極為講究的玉液，足以靠它的香味使亞洲大量生產的茶變得更豐富。這種茶葉在倫敦證券交易所以最高價賣出。

多虧這份經濟學家的工作，我發現了非洲。在這塊大陸上，重新找到我的天堂。

第五章

非洲：我的另一個巴西

看到盧安達，就好比再次見到我的國家。非洲是巴西的另一半：看地球平面球形圖時，可以清楚看到非洲、拉丁美洲和南極洲原本連成一體，是直到一億五千萬年前才散開的。雖然這些大陸彼此分離，我們卻在非洲發現和南美洲一樣的植物、礦物。就文化層面而言，由葡萄牙人帶進巴西的奴隸大都來自莫三比克、幾內亞、安哥拉、貝南和奈及利亞，這些民族在巴西社會中留下了深刻的印記。他們的歷史和民俗有部分融入成為現在

所謂的巴西文化。這就是為什麼非洲在我們心裡占了那麼大的分量。也因此，我很小的時候，就夢想去非洲。初抵盧安達，我立刻覺得彷彿踏上故土：我們的生活形態很像，飲食、談話和娛樂方式都差不多。我這輩子一有機會就去非洲；我的生命故事與這塊大陸緊緊相繫。

去盧安達、蒲隆地、薩伊、肯亞、烏干達出差期間，我體會到，我拍攝的照片比我回去得寫的報告更讓我快樂許多。我認真撰寫報告，不可否認，這份工作挺有趣。然而攝影……記得我和蕾莉亞在倫敦的時候，每個星期天我們會租一艘小船，划到海德公園的小型人造九曲湖中央。我們躺在船上，花上幾小時討論是否要為攝影放棄經濟學。我不斷問自己：我該這麼做嗎？直到有一天，我終於熬不過攝影的渴望，於是下定決心：「我要放棄經濟學！」當時是一九七三年，我二十九歲。在蕾莉亞同意下，我

決定放棄前途無量的職業，改當獨立攝影師。

放棄優渥的薪資、漂亮的公寓、跑車，我們回到巴黎，租了間頂層閣樓，白天當暗房，晚上當臥房。當時，蕾莉亞正在攻讀都市計畫碩士學位，而且為了維持家計，在幾家建築公司執行「需及時完成的案子」。

也就是說，她幫忙加強即將完成的設計圖。每一次她都急得要命，責怪自己不應該把時間卡得這麼緊。即便如此，她還是參與製作一份在巴黎發行、給巴西人看的小報。她從這份工作學到了版面設計、插圖製作、編輯：所有對出版我們的書很有幫助的技能。我們把所有積蓄都拿來買攝影器材。我們有一個目標，為此，這一切都是值得的。我還記得，我們住的地方沒有淋浴設備，但我們朋友很多，所以我們都跑去朋友家洗澡！

同一年，我們就出發做報導攝影……去非洲！那是當然的。當時蕾莉

亞懷了我們的長子朱利亞諾（Juliano），但我們還是一起跑遍尼日。時值夏日，赫赫炎炎，但我們可以體驗非洲，而我們也很喜歡待在那裡。我們是隨同天主教反飢餓發展委員會和幫助失散者聯合會普世互助組織來拍攝飢荒；我們的朋友蓋哈夫婦（Choly et Marcos Guerra）是天主教反飢餓發展委員會的尼日代表，太太是阿根廷人，先生是巴西人。我們搭乘運送糧食的卡車和飛機前往這些協會的抗旱計畫區，途中，一些慘不忍睹的景象映入眼簾，儘管不是一件容易的事，但我們同時也感到很激動，因為覺得我們拍攝的照片會有所幫助。同行共有兩名攝影師：一個是我們的朋友，負責彩色照片的巴西年輕人索阿里斯（Antonio Luiz Mendes Soares），另一個是負責黑白照的我。

從尼日回來後，我們去昂吉安萊班（Enghien-les-Bains）借住巴塞家的

美麗房子。這家人跟我們很要好，還借我們尼日行所需的費用。在他們家，我們可以沖洗底片、印放照片。當時，我生病了。非洲之行即將結束之際，我因為連吃好幾周木薯，忍不住在阿加德茲（Agadez）的市場買了一塊肉。那塊肉想必受到污染，我染上了弓蟲症。幸運的是，多虧孕婦的第七感，蕾莉亞沒吃。因此，後來是她去向雜誌社推銷並出售我拍攝的照片。那時期，蕾莉亞也做暗房的工作，沖洗底片、印放照片；總而言之，她參與所有大小事。

天主教反飢餓發展委員會很喜歡我的一張照片。圖中，一個女人逆光站在樹旁，頭上頂著一個鍋子。該委員會決定把那張照片印成海報，用來說明他們的運動：「地球屬於每一個人」。我的作品就這樣掛在法國所有教堂、教區所有房子以及天主教反飢餓發展委員會的許多據點。我不知道要

開價多少，天主教反飢餓發展委員會協助我訂價，我領到就當時而言很大的一筆錢，足夠我們買一間小公寓。但是，蕾莉亞和我寧可把這筆錢投資在攝影器材。我買了所有我需要的徠卡相機（Leica）[1]、很棒的旋轉上光機和我們現在仍在使用的專業放大機。

我無意成為非洲專家，但我熱愛拍攝非洲。我在伽瑪圖片社工作時（一九七五至一九七九年），只要有機會去非洲，我都會自告奮勇。當時，拍攝部長會議的照片或名人肖像可以賺大錢，但我對長期發生的事比對單一事件更感興趣。我鎖定的事件，其影像只在它們屬於時事之際出版一次，之後就只能放在檔案室沉睡，因此我的鏡頭並未帶給我很多收入。話雖如此，我的工作還是幫助我養活了我們的小家庭，這使我心滿意足。

隨著時間，我終於看見長時間累積的成效：正因為過去三十年間完成

將近四十篇非洲報導，我才能在二〇〇七年出版《非洲》（*Africa*）這本書，而且還有足夠的素材可以出版續集，因為我為這塊大陸拍了許多照片。我感到很幸運，能在這些年間那麼頻繁去非洲。最終，正是這無數次往返賦予我工作的連貫性，給了我那麼多的機會看與學習，並藉由拍下的照片讓世人看見這些國家的變動。

自發現攝影以來，我從未停止拍照，而且每次都從中獲得莫大的樂趣。這瞬間的快感，基於我的經濟學家養成教育，使我能將它轉換為長期計畫。

1 可拍攝24×36規格底片的德國相機。

第六章

激進青年，新手攝影師

全心投入攝影後，我什麼都嘗試拍攝過：裸體、運動、肖像。然後有一天，不知道為什麼，也不知如何走到這一步，我發現自己又回過頭來關注社會議題。其實，這是很自然的事。在密切牽動社會問題的巴西大量工業化之初，我屬於年輕的一代。

我還在攻讀經濟學的時候，蕾莉亞和我剛到法國不久，就想去蘇聯充實我們的左派文化。因此，我們在一九七〇年開著雪鐵龍去布拉格，拜

訪蕾莉亞舅舅的一位朋友。蕾莉亞的舅舅是巴西共產黨的創始人之一，他

這位朋友是逃到捷克的巴西共產黨中央委員會委員。在布拉格，他對我們

說：「忘了蘇聯吧。在這裡，一切都結束了。官僚制度已從人民手中奪取

政權。你們若想積極從事政治活動，就去法國和移民人士一起做。」好大

的打擊啊！看著這個曾經活在體制內的男人，對自己原本寄望能讓巴西更

美好的國際共產黨失去信心，不是黨員的我們都感到很洩氣。

　　於是，我們決定去萊比錫，當時那裡正好有一場為共產國家舉辦的大

型集會。我們離開布拉格時正下著雪，因而體會到在雪中開車和在巴西泥

濘中行駛沒兩樣。到了萊比錫，我們看了共產世界宣揚豐碩成果的展示品

之後，便決定回去布拉格。來到國界，哨兵禁止我們二度進入捷克。

　　我們就這樣困在兩個共產國家之間，進退不得。後來德國當局發給我

們回去萊比錫的簽證，但大雪把我們困在路上好幾天。最後我們終於來到

離西方邊界不遠的卡爾‧馬克思城區（Karl-Marx-Stadt）[1]，在那裡動身找

旅館。過程中，我們和一名警察擦身而過；兩分鐘後，一群滿臉疤痕、模

樣凶惡的傢伙拿著衝鋒槍對準我們，把我們團團圍住。他們盤問我們，在

共產主義德國待了將近一個星期在搞什麼，問題一個接一個。幸運的是，

蕾莉亞終於在她的袋子找到一張旅館發票，證明我們的確去過萊比錫。

　　這些警察驗證後，命令我們隔天上午六點在柏林的哨兵換崗前離開這

個國家，因為沒人知道，換崗後又會有什麼狀況，說不定來接班的警察再

也不准我們出境⋯⋯我們的車沒油，他們給了我們一罐汽油，不但免費，

1 卡爾‧馬克思城區位於薩克森自由邦，於一九九〇年德國統一後重命名為開姆尼茨。

還協助我們儘快重返國界。

然而在邊界，我們遭到徹底搜查，對方甚至用鏡子伸到車底下檢查。

最後我們終於可以過境到西方，但我們體會到這就是所謂的共產主義。我們意識到這個對我們而言有些浪漫的體制毫無同情心與溫情，正如我們的朋友在布拉格告訴我們的一樣，而當時我們還覺得難以置信⋯⋯

每當有人問我是怎麼走到社會紀實攝影，我的回答都是：這猶如我對自己的政治參與和我的起源所做的一種延伸。我們生活周遭有許多難民，他們和我們一樣逃離南美、波蘭、葡萄牙、安哥拉⋯⋯的獨裁政權，因此，我自然而然開始拍攝移居人士、非法移民。先是在法國，接著在歐洲不同國家。上文提過，對非洲的熱愛促使我把首篇大型報導獻予那裡；起初我想要呈現的並不是當地的景觀或民俗，而是折磨人的飢荒。

也因此，我開始與天主教反飢餓發展委員會和幫助失散者聯合會普世互助組織合作。

蕾莉亞和我並不是信徒，但我們的同情心使我們與基督教社會主義團體很合得來。我的第一批報導發表於《基督徒》（Christiane）和《生活周刊》（La Vie catholique）[2]兩本刊物。當時，人稱基督教媒體為「小報」，但其實它比所謂的「大」報更有分量。《生活周刊》每周發行量超過五十萬份；多次合作的天主教救濟組織（Secours catholique）發行的月刊SOS更是超過一百萬份。

我也為《年輕國家的成長》（Croissance des jeunes nations）工作，並與巴

2　編註：原名為《基督教生活》（La Vie catholique），現今已改名為《生活》（La Vie）。

亞國際出版社（Bayard Presse）合作，另外還在弗勒呂斯出版社（Fleurus）[3]

發行的雜誌上發表多張照片。這些報刊的發行量都很大，因為法國基督教

界非常積極活躍。那也是我的世界：基督徒投入關懷難民和開發中國家，

而我自己就來自開發中國家。在成為攝影師同時，我力圖以保留尊嚴的方

式，來呈現這個被剝削的世界。多年來，我也經常與聯合國兒童基金會

（Fonds des Nations unies pour l'enfance，簡稱 Unicef）、無國界醫生（Médecins

sans frontières，簡稱 MSF）、紅十字會、聯合國難民署（Agence des Nations

unies pour les réfugiés，簡稱 UNHCR）合作。一直以來，我始終貼近人道援

助組織的世界。

　　在盧安達為國際咖啡組織工作時，我見到工人每天在炎炎烈日下，光

著腳在種植園忙碌十二小時。他們毫無社會保障，領到的工資不足以住得

安適、接受治療或讓孩子受教育。他們的工作和歐洲工人一樣多，甚至更多，產品卻虧本出口。就好比他們花錢請我們喝咖啡，還額外賠上他們的健康、安適及所有基本需求。我感到極大的不公平。蕾莉亞和我察覺這個世界被分成兩邊，一邊賦予擁有一切的人絕對自由，另一邊對一無所有的人極盡剝奪。透過我的攝影作品，我想要向已清醒到足以接受這個質問的歐洲社會呈現的，就是這樣一個尊貴與掠奪並存的世界。

　　求學期間，我主要研究政治經濟學，也就是量化的社會學，但也研究歷史、不同的經濟理論，而這些科目終究屬於哲學和思想史。在國立統計與經濟行政學校，我們還有計量經濟學（應用於經濟學的數學）這門課。

3 編註：佛勒呂斯出版社（Fleurus Édition），法國一間出版青少年及兒童圖書的出版社。

蕾莉亞和我在所屬的馬克思主義研究小組中，曾上過同樣逃亡到巴黎的開

羅大學教授馬萊克（Anouar Abdel Malek）傳授的地緣政治學。簡言之，我

受過非常完整的養成教育。初抵一個國家，我可以很快瞭解情勢，而且懂

得把我的攝影放在事件所處的環境中；我總能把所拍的照片放在歷史與社

會學的視野中。作家用筆描述的事，我用相機來記述。對我而言，攝影是

一種寫作。攝影是一種熱情，因為我喜歡光線；但攝影也是一種語言，非

常強而有力的語言。一旦投入攝影，我沒有設限。我願意踏遍我的好奇心

驅使我前往、美感動我去的地方，我也願意去任何上演社會不公義的所

在，以便更如實描述真相。

一九七五年，我在西格瑪圖片社工作一年後，加入法國最大的新聞攝

影學校「伽瑪圖片社」，直到一九七九年為止。當時圖片社充斥一股特別

融洽的氣氛；大多數攝影師都是新近入社，另有一群經驗比較豐富的攝影師，不一定比我年長，但已經從事攝影工作很久，如：德巴東（Raymond Depardon）[4]、戴蓋（Marie-Laure de Decker）[5]、瓦薩勒（Hugues Vassal）[6] 和超棒的總編弗洛里・博納維爾（Floris de Bonneville）。他們不像我有明顯的左派背景，但對世界也自有一套適切的看法，知道該去哪裡、又該往何處去。

4 編註：雷蒙・德巴東（Raymond Depardon，1942～），法國攝影師、導演、記者，瑪伽圖片社的創辦人之一，也是瑪格蘭圖片社的成員。

5 編註：瑪莉勞・德・戴蓋（Marie-Laure de Decker，1947～），法國攝影師、記者。以拍攝曼・雷（Man Ray）、杜尚（Duchamp）、羅蘭・托普（Roland Topor）等名人的肖像照為名。

6 編註：胡格斯・瓦薩勒（Hugues Vassal，1933～），法國攝影記者，瑪伽圖片社的創辦人之一。他為法國著名歌手愛迪・琵雅芙（Edith Piaf）拍攝了大量的照片，後期也為許多名人拍攝肖像照。

和弗洛里一起工作是一大樂事，他教我這行的基礎知識。每天早上，我們來到圖片社，收音機永遠開著，我們收集法新社、美聯社、路透社……的電傳[7]。隨著電訊陸續送到，我們看到故事產生。中午我們已有報導的雛形；到了下午四點，弗洛里只向我拋來一句：「塞巴斯蒂昂，要走了嗎？」我馬上衝回家打包行李，晚上十點便已登上飛機。其間，伽瑪圖片社已取得各家雜誌社的出版保證，所以我只許成功不准失敗。

臨行前，弗洛里會交給我一個新聞資料袋。多虧在大學所受的訓練，我可以在很短的時間內分析情勢，並且知道應從目標國的哪一面著手。如果是為《巴黎競賽》（Paris Match）《時代雜誌》（Times）《亮點周刊》（Stern）或《新聞周刊》（Newsweek）工作，當地可能會有可聯繫的窗口或有機構的中繼站。無論如何，登陸後，我得自己想辦法和其他攝影師及記者碰面，

我盡可能多方詢問人。當時，情況比較單純：世界政治局勢基本上分為兩大塊。要開始瞭解一個情勢，第一步便是把它放在蘇聯和美國之間的地緣政治結構中，同時考慮法國永遠是獨立的一小塊，然後開始工作。晚上，我去機場把底片託付給旅客。我總是找得到志願人士，而且從未丟失底片。我用電報通知伽瑪圖片社，文中描述了我的照片以及幫我帶底片的旅客，以方便被派到機門收件的摩托車騎士完成任務。待底片一送到伽瑪圖片社，隨即沖洗出來，當天就分發給各雜誌社。

如果世界的另一端有什麼事情發生，我會直接前往。例如，回巴黎前，直接從剛果飛往蘇丹或埃及。對於有幸成為伽瑪圖片社攝影師的人而言，

7　編註：遠距離列印交換的編寫形式，兼具電話的快速性與打字機的準確性等優點。

伽瑪是名副其實的學校，我非常感激弗洛里。還有，我要再次強調，昔日的學術研究給了我很棒的工具，以應用於這份工作，而我那追根究柢的癖好也發揮了作用。隨著時間，我終於熟悉幾個國家、瞭解一些機制如何運作，並看清我們這個變化無常的世界所浮現的問題。

第七章

攝影：我的生活方式

有人說我是攝影記者，這不是真的；也有人說我是積極份子，那也不是真的。唯一的事實是：攝影是我的生命。我拍攝的所有照片都與我深刻經歷的時刻相應。這所有的影像之所以存在，是因為生命；是我的生命催促我這麼做，因為我心裡有股狂熱把我帶到那裡。有時候，是意識形態引導我；有時則純粹是好奇心或內心的渴望所致。我的作品一點也不客觀。

一如所有攝影師，我拍照的依據是我自己，根據我腦海中掠過的想法，或

是當下的體驗與思維去拍照，而任何結果我都接受。

　　的確，我所拍攝的照片最後都登上報紙：媒體是我的首要支柱、我的標誌，但對我而言，攝影不僅僅是出版照片。拿報紙來說，現今一個主題要花四五天的時間，頂多一星期。但對我來說，我的工作永無終止。我感興趣的，是攝製分成數年、以各種不同報導呈現的影像故事，也就是花五六年深入探討一個問題，而不是由一個主題換到另一個主題，從一個地方換到另一個地方。敘述故事唯一的方法，就是多次回到同一地方，在這樣的論證過程中，我們才能有所收穫。我這樣做了四十多年，這使得我的工作具有某種程度的連貫性。當然這也要歸功於我有穩定的情緒，以及能與心愛的女人共享一生苦樂、我們與孩子分享的一切。如今，當我回溯過往，我在我這個人、所做的事以及我的背景之間找到和諧。但在當時，當

然，我只知道我即將過得很緊張。

起初，我和蕾莉亞沒什麼錢，這不是容易的事，但我並不懷念已經放棄的經濟學者生涯。多年來，這點都沒變，我一直深愛著攝影、熱衷取景，而且攝影有助我持續關注歷史潮流。或許有一天會有另一種語言取代攝影，但在這之前，攝影會一直為操作者帶來精彩的時刻。這是一種得天獨厚的人生。

與攝影師性質最相近的人是建築師，我從蕾莉亞的研究發現這點。一如攝影師，建築師也遊走於「滿」與「空」之間；同樣面對光、線條和移動的問題；同樣在自己的生活方式、意識形態、故事之間尋找連貫性。而這所有的一切，終會連結在一起。和攝影一樣，這正是建築的魅力。

相較於電影或電視，攝影能夠產生的影像並非持續性的畫面，而是片段

的，是這一個個瞬間敘述了完整的故事。在我的影像中，每一個與我相交的人，都是透過他的眼神、表情以及正在做的事情來述說自己的生命故事。

要拍攝出好照片，得體驗到很多樂趣才行。如果不是真心喜愛非洲，你無法在這塊大陸度過五年之久的歲月。除非真正感興趣，否則強迫自己看著別人工作也沒用。要在礦場待上好幾個月，得有真正的動機才行。也得喜歡做這件事。和攝影師一起生活的人都很清楚：世上最令人厭煩的事，就是與攝影師同行。攝影師可能會在同一地點連續待好幾個小時，眼睛緊盯取景窗。我很喜歡像這樣持續幾小時凝視、取景、徹底研究光線。然後，一切要在暗房進行。這意味著用一種非實際存在的語言（因為黑白是抽象的東西），透過印放相片的灰階色調，來重現我拍照當下的情感。

以往，我獨自一人在暗房享受這種樂趣；但現在，我把沖洗底片的工作交

給葛哈尼耶（Dominique Granier）去做。

改為數位攝影前，每次遠行拍攝長篇報導，我都得耐心等待好幾個

月，才能沖洗我重新捲進金屬盒裡帶回來的底片。唯有回到巴黎，我才能

確認在當地感受到的魔力是否確實記錄在底片上。也唯有那時候，我才能

確知是否成功捕捉到費時等待的畫面。那些是我多日待在一個群體中，參

與他們的生活、參加他們的活動、在某處往往數小時動也不動地守著，希

望能拍攝到的影像。

讓自己完全融入周遭情境中的同時，攝影師知道自己將會目擊意想不

到的事。當他融入景觀、情境中的時候，畫面的結構終會浮現在他眼前。

不過，要成功見到畫面結構，攝影師必須成為現象的一部分。在這種情況

下，所有元素就會為了他開始動起來。那一瞬間，真的好神奇啊！我想起以前的一項工作，那是法國國家鐵路公司（SNCF）的工作委員會指派我完成的一本書。當時我人在法國中央高原的歐里亞克車站（gare d'Aurillac），現場有二十多人在工作。我和法國總工會的一位朋友加格力斯（Antoine de Giaglis）同行，某一刻，他忽然對我說：「塞巴斯蒂昂，你看，整個車站都在與你的相機合作！」這倒是真的。車站裡每個人都在忙自己的事，但又好像我們所有人聯合構思出一場大戲。我們同時都在表演同一場戲。攝影，就是這麼一回事。在某一刻，所有元素：人、風、樹、背景、光線等，就這樣巧妙地連結在一起。

一旦啟動相機，我整個人就會沉浸在行動中，真的很神奇，而且這是專屬我個人的樂趣。如今，我老了，需要一個助手，一個同行的夥伴。然

而過去很長的歲月，我都是獨自行動。像是在拉丁美洲，我獨自在山上和

印地安人[1]生活了幾個月。

1

譯註：印地安人是對所有美洲原住民的總稱（不包括愛斯基摩人）。

第八章

「其他美洲人」

一如非洲，南美洲在我的攝影生涯和整個生命中也占有很大的分量。

當我開始在伽瑪圖片社談論南美洲時，根本沒有人感興趣。儘管如此，去南美洲對我而言極其重要。我渴望拍攝這些國家，這是接近我的文化的一種方式。這些地區不同於巴西，但我需要感受那個美洲。我從很小的時候，就常聽人談起智利、波利維亞、秘魯的山。這些山脈屬於我的幻想世界，我一定要去那兒看看、體驗一下。於是我去了，之後在一九七七至

一九八四年間經常回去。我還去了厄瓜多、瓜地馬拉和墨西哥。

一九七九年，由於大赦法[1]，我得以回去巴西，並開始拍攝自己的國家。我好喜歡在不同的印地安部落中工作：我喜歡與城市或鄉下的工人、山區居民及當地少數民族相處。透過穿皮革的男人在極乾旱的土地掙扎求生，我發現了巴西東北部塞爾唐地區（Serrão）的神祕主義。我也跑遍那消失在霧中的墨西哥西馬德雷山脈（Sierra Madre）……這項工作持續了七年，我常說是持續了七世紀，它使我周遊在按著過去的時間節奏進行的文化中。

為接近這三不同的印地安居民，每次我都得花好幾個月的時間：要提出攝影計畫、準備報導內容、和協助我與原住民建立關係的機構取得聯繫。其次，得找到這些部落。下飛機後搭巴士，接著再走一段路。每次我都得花好幾天的時間，才能找到山上這個或那個部落。抵達目的地後，

還得花時間讓當地人接納我，即便我已事先取得許可。這些擁有偉大文化的印地安人，有大部分遭到我們西方文明屠殺，因此對外人總是懷有戒心。若想拍攝他們，就得長時間與他們對話，甚至一起生活。

我一出門就是好幾個月，使我非常想念妻子。我常常思念她，還有我們的兒子朱利亞諾，當時他年紀還很小。不知道有多少次我躲在角落哭泣！但同時，我又為了能拍攝到這些照片而感到欣喜若狂。再說，我總不能跑到那麼遠的地方，花了那麼昂貴的旅費，卻只在當地待幾天。我在這些高山上學到很多功課，不過山上好冷，尤其晚上更是寒風刺骨（直到幾

1 編註：巴西第三十三任總統菲格雷多（João Baptista de Oliveira Figueiredo）上任後，於一九七九年八月二十八日簽署了大赦法，赦免一九六一年至一九七八年的「政治犯或相關的罪行犯」。

年後我才有能力為自己買一個真正舒適溫暖的睡袋！）但我看到那麼多美的事物，發現那麼多文化與精神上的財富，因此我一點也不後悔。

我從那裡帶回來的影像，並不是單靠一人就能辦到的。得要當地居民允許我拍攝，願意與我分享。他們會願意，是因為我花時間和他們一起生活。我獨自前來也是主因。人類是群居動物，當人獨自來到某個地方，會很快地讓自己被當地人同化。當我冷了、餓了、思念家人的時候，我會告訴那些讓我留宿的人，跟他們談談在離我很遠的地方成長的年幼兒子。簡言之，我和他們分享最重要的事，正如他們與我分享這些影像。他們送我這些影像，而我也接受了。對我而言，這些照片具有一股真實的力量。看著這些照片，會令我想起自己的孤單，還有這些印地安人帶給我的安慰。

日後當我展示這些照片，有時它們依然傳遞這股力量，那是來自這些人的

生命以及我們共度的時光。

回到法國，這份起先引不起任何人興趣的工作，榮獲巴黎市府獎並得以出書。也因此，我有機會和逆光出版社（Contrejour）的克勞德·諾里（Claude Nori）合作出版《其他美洲人》（Autres Amériques）。本身也是攝影師的克勞德是一位卓越的編輯：他曾與杜瓦諾（Doisneau）[2]、羅尼（Willy Ronis）[3]、西耶夫（Jeanloup Sieff）[4]……合作出版很棒的書。很遺憾他有段很長的時間中斷出版工作，幸好他現在又回到了出版界。巴黎市府獎允

————

2　編註：羅伯特·杜瓦諾（Robert Doisneau，1912～1994），法國攝影師，以攝影作品《市政廳前之吻》（Le baiser de l'hôtel de ville）為名。

3　編註：維利·羅尼（Willy Ronis，1910～2009），法國攝影師，最重要的法國「人類攝影派」（Photographie humaniste）成員之一。

4　編註：讓盧普·西耶夫（Jeanloup Sieff，1933～2000），法國時尚攝影師。

許我出版四十九幅照片，外加封面圖。這是蕾莉亞設計的第一本書，也是她親自完成的第一本書，是我們的第一本書。一九八六年，我們在巴黎的拉丁美洲之家舉辦攝影展，後來也在世界各地巡迴展出。

第九章

悲苦世界的影像

一九八四年，無國界醫生發起一場大規模的糧食與醫療援助活動。當時，旱災正在蹂躪非洲薩赫勒地區（Sahel）[1]，使當地居民挨餓。我跟隨這個組織在馬利、衣索比亞、查德和蘇丹攝製為期十八個月的大型報導。

一系列的影像呈現成群口渴、飢餓的災民，其中有些是戰爭的難民。我們

1　譯注：非洲南部撒哈拉沙漠和中部蘇丹草原地區之間的狹長地帶，從西部大西洋伸延到東部非洲之角。

看到大批離鄉背井的人湧向營地，像是位於衣索比亞北部的柯涵救援中心

（Korem）即是當時存在最大的營地，其中擠了八萬災民之多。

國際媒體刊載了我拍攝的照片，《解放報》（Libération）更是密切追蹤

此專題報導，由當時的攝影主編戈裘勒（Christian Caujolle）直接與我合作。

這個系列報導對人道主義事業有很大的貢獻。一九八五年，我以該專題獲

得世界新聞攝影獎和奧斯卡‧巴納克攝影獎（Oskar Barnak）。次年在法國，

戴樂比爾（Robert Delpire）[2] 構思一本書，由國立攝影中心（Centre national

de la photographie）編輯而成，題為《薩赫勒：悲苦的人》（Sahel, l'homme en

détresse）。一九八八年，蕾莉亞為西班牙無國界醫生成立分部而設計第二本

書，題為《薩赫勒：路的盡頭》（Sahel, el fin del camino）。

我一生中做過很多關於陷入困境的人民及難民的報導。一如我所有的

攝影故事，每一次都是請當地的機構或組織，把我介紹給他們關切的個人或群體。我花時間與他們見面、對話。我總是在拍攝對象所處的環境中、在他們行動時，正面對著他們。我從未要求他們擺姿勢，但他們都十分明白我在為他們拍照，也默許我這麼做。沒有一張照片能獨力改變世上任何形式的貧困。然而，加入文字、影片、人道與環保組織的各項行動之後，我的影像參與了更廣泛的運動，進而揭發暴力、被迫遷徙或生態的問題。這些訊息的傳遞有助於喚起看報導的人意識到，我們每個人都有能力改變人類的命運。

2　編註：羅伯・戴樂比爾（Robert Delpire，1926～2017），歐洲最知名世界攝影大師系列作品叢書編輯，國立攝影中心創辦人。

我並非來自富裕的北半球，所以我沒有一些同事懷有的那種罪惡感。

我不會因為罪惡感而去拍攝以物質貧窮為主題的照片，因為我自己就來自那個世界。巴西自左派掌權以來，尤其在盧拉總統的推動下已開始發展。

我年輕時，巴西是開發中國家，而在我離開祖國前，已經看到國內貧窮增長。一直以來，我發現南北半球間，財富重新分配的方式並不公平；財富從未從地球的一邊轉移到另一邊，實在很不公平。我想透過拍攝的照片，讓富裕國家的居民看到非洲飢荒，好讓他們領悟到，飢荒是全球失衡的主要後果。基於同樣的理由，我也想讓世人聽見巴西無地者的聲音。

一九七九年，我終於能夠回到巴西時，驚見到處盡是貧窮的景象。專制政權時期（一九六四至一九八四年），巴西有大批鄉村小地主把自己的土地以「誘人的價格」賣給大型農業企業，沒想到卻遇上當時的惡性通貨

膨脹。這就好比他們遭人剝奪了所有權，從此生活陷入極大的貧困中。返

鄉後，我拍攝的第一批照片正是呈現這些所謂「吃冷飯的」（boias frias）農

夫的處境，他們生活在以自己的土地合併成的大幅農業地產邊緣。長期

以來，唯有主張解放神學的教會採取行動，而基層社團如：農工聯合會

（Fédération des travailleurs de l'agriculture，簡稱 Fetag），則協助他們與同樣被

剝奪繼承權的人聚集，讓世人聽見遭遇如此不公的抗議心聲。

　　一九八四年，無地農民運動組織（Mouvement des sans-terre，簡稱

MST）成立；該組織的運作關係到四百八十萬戶農村家庭。我追蹤無地農

民運動組織的請願長達十五年，瞭解到他們清查了全國所有的閒置地，再

透過占領這些土地，企圖迫使政府買回，重新分配給無土地繼承權的農

民。因此，一九九六年，我在巴西南部的巴拉那州（Parana）見識到一萬

兩千人（約三千兩百戶家庭）占領一塊面積達八萬三千公頃的地產，那一大片土地中僅一萬兩千公頃是耕地。無地農民運動組織依法行動，只占領不耕作的土地，不侵害任何人。

儘管巴西憲法規定不利用土地的人不得擁地，這項法案卻未遏止大地主觸法：他們之中很多人仍透過一些走狗或警察，攆走那些占據土地的家庭。然而，幸得無地農民運動組織成員大力奔走，很多這類土地終於重新分配給大約二十萬戶家庭。約十五年後，我意識到我拍攝的影像講述了這個故事。於是，蕾莉亞以薩拉馬戈（José Saramago）[3] 的文選、布瓦克（Chico Buarque）[4] 歌曲中的詩、搭配我拍攝的照片編成一本書。於一九九六年出版的這本《土地》（Terra），是為無地農民運動組織合著的一個真正的宣言。

蕾莉亞還設計了極為別出心裁的特展：兩千套方便展示的海報，每套五十

張。我們的目標是募集資金，同時讓世人知道這些土地鬥士的故事。這些展銷活動遍及拉丁美洲、美國、歐洲和亞洲，所得利潤全數捐給無地農民運動組織。另外，我們還與〈人類兄弟協會〉（Frères des hommes）一起在法國、義大利和西班牙策畫巡迴展。

我拍攝的每一張照片都是一個選擇。就算處境艱難，也得願意待在那裡並承擔結果。不是去贊同或反對眼前發生的事，而是時刻知道自己為了什麼出現在那裡。其中，與無地者同行是我參與他們運動的方式，而呈現非洲飢荒的影像，則是揭露此事的一種方式。最後，這些影像在各地激發

3　編註：喬賽・薩拉馬戈（José Saramago，1922〜2010）葡萄牙作家，於一九九八年獲得諾貝爾文學獎。

4　編註：奇柯・布瓦克（Chico Buarque，1944〜），巴西歌手、作曲家、演員、作家。

了迴響。

相片是一種書寫，尤其世人在任何地方無須翻譯都能閱讀，因而顯得更強而有力。

第十章

從馬格蘭到亞馬遜影像

　　一九七七年，我的一位伽瑪圖片社的同事高米（Jean Gaumy）加入馬格蘭攝影通訊社（Magnum Photos）。次年，德巴東也跟著跳槽。我在伽瑪很快樂，還與達爾第（Hervé Tardy）合作創立一個雜誌部門，也完成傑出的工作。儘管如此，一九七九年，我還是交了一本攝影集給馬格蘭攝影通訊社，且得到錄取通知。當時，蕾莉亞懷了我們的第二個孩子羅德里戈（Rodrigo）。

就在我加入馬格蘭幾天後，羅德里戈一出生，我們便發現他患有唐氏症。隨著羅德里戈，我們墜入了身心障礙者的世界，而我們對那世界一無所知：我們得發現它、習慣它的存在。那是我們一生中最大也最痛苦的冒險經歷，同時也讓我們學會了很多東西。我和羅德里戈一起度過很多歡笑的時光，他小時候好可愛，也很有趣。他是一個集結了愛與甜蜜的珍寶。

我確信，沒有他，我拍攝的照片會截然不同。是他引導我用不一樣的角度看待人的面容，並以不同方式與人接觸。

我的攝影學校主要是伽瑪圖片社，但賦予我極大發展機會的卻是馬格蘭攝影通訊社。至於蕾莉亞，她一拿到都市計畫碩士學位，便推動馬格蘭藝廊並籌備攝影展；她從中獲得很棒的經歷。

在馬格蘭，我拿到的第一張工作訂單來自德國的《地理雜誌》（Géo），

主題是：圭亞納（Guyane）專題報導。我必須交出一些彩色照片。眾所周知，我熱愛黑白影像，但從我開始攝影生涯直到「工人的手」系列報導之初，我拍攝了很多彩色照片。我的最後一篇彩照報導是一九八七年紐約《生活雜誌》（Life）委託的工作，內容報導俄國革命七十周年紀念日。當時我提議以黑白照呈現報導，編輯部接受了。不過，馬格蘭的編輯福克斯（Jimmy Fox）仍要求我拍攝幾張彩色影像，以提供社內存檔。

我從莫斯科把所有底片（黑白底片和彩色底片）直接寄到紐約《生活雜誌》出版社。沒想到對方把底片全拿去沖洗，還忘了我原先的建議，刊登了紅場上閱兵式與煙火的彩色雙頁照片。那是我最後一批出版的彩色照片。

我在馬格蘭攝影通訊社待了十五年，很充實，但競爭也很激烈。在

那裡，我認識了一些攝影大師，其中有哈特曼（Erich Hartmann）[1]、卡提耶——布列松（Henri Cartier-Bresson）[2]、埃里希·萊辛（Eric Lessing）[3]、羅傑（George Rodger）[4]，他們後來都成了我的好友。和這些很有本領的人相處，我得到很多樂趣，不過我也曾目睹很嚴重的爭執。

我進馬格蘭的時候，已和所有大型雜誌社合作過。也因此，一九八一年三月，《紐約時報》（New York Times）指定我負責雷根總統上任百日（他於一九八〇年十一月當選）的專題報導。三月三十日在華盛頓，光天化日之下，正當美國總統離開飯店之際，有人朝他開槍。當時我就在現場，隨即按下快門。我目擊一名精神異常的人朝總統團隊開了六槍，子彈並未直接命中雷根，但有一顆彈到他的座車，擊中他的胸膛。幾小時後，醫生在手術室取出這顆子彈。這樁槍擊案使我和當時財務陷入困境的馬格蘭攝影

通訊社獲益匪淺：我拍攝的照片全賣光了！當天稍晚在白宮入口處，我遇

見一位目擊博比・甘迺迪（Bob Kennedy）[5]遇刺案的攝影師（他這樣自我

介紹，甚至把此事印在名片上）。對此，我心裡湧現出危機感：我拍攝非

洲多年，也深入拉丁美洲從事攝影工作，然而我卻有可能被歸類為雷根遇

刺案的攝影師。因此。我和蕾莉亞決定再也不出版這些照片。不過，我也

1　編註：愛瑞克・哈特曼（Erich Hartmann，1922～1999），美國攝影師，出生於德國慕尼黑。

2　編註：亨利・卡提耶—布列松（Henri Cartier-Bresson，1908～2004），法國攝影師，馬格蘭攝影通訊社創辦人。被喻為二十世紀最偉大的攝影師之一。

3　編註：埃里希・萊辛（Eric Lessing，1923～2018），奧地利攝影師，以拍攝許多歐洲政治事件為名。

4　編註：喬治・羅傑（George Rodger，1908～1995），英國紀實攝影師，馬格蘭攝影通訊社創辦人之一。

5　譯註：羅伯特・法蘭西斯・甘迺迪（Robert Francis Kennedy，1925～1968），綽號博比（Bobby 或 Bob），是約翰・甘迺迪總統的弟弟。他曾參與 1968 年美國總統選舉的民主黨黨內初選，但於同年遭到刺殺。

承認那「一槍」大大資助了我的報導攝影，我指的不是工作訂單，而是我個人的工作，也就是真正令我感興趣的所有事情。

馬格蘭攝影通訊社有許多攝影師，大家從事攝影工作的方式各有不同。來到二十一世紀初，於一九四八年創造出馬格蘭的那個世界及當時的媒體形式已不復存：轉變勢在必行。社內選擇報導世界潮流，而不追蹤當下時事的人，並不是只有我；貝黑斯（Gilles Peress）[6]、阿巴斯（Abbas）[7]、納赫特韋（James Nachtwey）[8]等人也是這類攝影師。我們這些人的工作方式，不大像其他同事為地理雜誌拍攝彩色照片，也不同於廣告工作或年度報導。要滿足所有攝影師的特殊需求、更妥善管理他們的檔案並成功銷售他們拍攝的照片，勢必得朝不同方向分配資源。因此我建議馬格蘭成立不同的出版部門，確信這麼做將帶來利潤和風格的連貫性，然而

我的想法並未獲得採納。我花了兩年的時間做決定，之後我終於離開了馬格蘭。

離職時，我已經出版了好幾本書，且世界各地有很多美術館展出我拍攝的照片。為了進行我們題為「出埃及記」(Exodes) 的一個新的攝影計畫，我和《巴黎競賽》雜誌、《生活雜誌》、《亮點週刊》、《國家報》(El País) 等刊物簽了合約。我需要一個團隊同行，但馬格蘭拒絕創立這種概念，我和蕾莉亞便自己創造。

為了銷售照片，我們在世界各國尋找代理人。我們對銷售照片向來不

<hr />

6　編註：吉爾‧貝黑斯（Gilles Peress，1946～），法國戰地記者，曾經兩度擔任馬格蘭影像通訊社社長。

7　編註：阿巴斯（Abbas，全名為 Abbas Attar，1944～2018），伊朗和法國攝影記者。

8　編註：詹姆斯‧納赫特韋（James Nachtwey，1948～），美國戰地攝影師。

在行，但我們善於提出能敘說故事的攝影計畫、規畫並完成報導。蕾莉亞有策展經驗，從構思到布置都能一手包辦；她也編輯過好幾本書。我們已經成熟到一個地步，她也已準備好創辦並管理我們自己的機構。就這樣，一九九四年，我們在巴黎聖馬丁運河（canal Saint-Martin）岸邊創立了亞馬遜影像圖片社[9]。我們招聘一小群員工：檔案管理員、底片沖洗員以及之後加入的數位專家，並把一些工作轉包給外面幾家沖印社。

第十一章
「工人的手」

一九八〇年代中期，我和蕾莉亞想要向勞工致敬，所以構思「工人的手」這個攝影專題。為了更清楚闡明我的想法，得再回過頭來談經濟。任何產品都是由原料、資本及勞工結合而成。深入分析，會發覺這三項要素當中，勞工是最重要的一環。以亞馬遜雨林的印地安部落為例，這些部落的生活近似我們五千或一萬年前的生活，他們懂得燻魚。今日擺在超市販售的燻魚多少稱得上是工業生產，但其實仍是源自這種祖傳經驗。

科技使得手工勞動變得機械化；沒有科技，就沒有所謂的機械化。金錢則物化人類的勞動，使其成為資方的財產。無可否認，在生產中，勞工是最重要的組成部分。我構思了一系列的報導，藉此向勞動與勞動階層致意。在我投入這項計畫的五年間，沒有人拒絕在工作中讓我拍照。我因此得以呈現一個運作中的生產世界，一個正在消失的世界。

我把焦點集中在仍以人力為主的大型產業，因為我們正處於大規模工業革命的尾聲。科技的推進、電子技術加上機器人技術的發現，已開始取代人類的手。例如，在汽車工業，長久以來是由工人操作每一塊零件的組裝，女人或男人用螺栓固定各種各樣的零件，最後組成一個整體。後來固定螺栓的自動裝置問世，取代了人類的手臂。我想要在人工被淘汰以前，建構一個看得見的工業時代考古學。為此，我參觀了工業農場、工廠及礦

場。我去到最能夠清楚見到勞動與原料相輔相成、可觀察勞動生產線的地方。

自一九八六至一九九一年，我在一群主編——以《巴黎競賽》雜誌的戴鴻（Roger Thérond）和《國家報》的亞諾（Alberto Anaut）為主，以及當時仍任職的馬格蘭攝影通訊社支援下，於二十五個國家完成四十多篇攝影報導。我參訪的國家很少在歐洲，因為在一九八〇年代，歐洲已有很多產業開始以外包模式，移至中國、巴西、印尼、印度……絕大部分的產業因而從我們的環境中消失，像是洛林大區的冶金工業。[1]

我很喜歡人生中這段時期，因為我發現只要有人勞動的地方，都有

1 編註：洛林（Lorraine）為法國東北部，緊鄰比利時的文化歷史地區，從前以工業聞名。

令人引以為豪的生產與創造。以造船為例，只見焊工拿起一塊鋼鐵焊接另一塊，接著又另一塊……然後，漸漸造出一艘船！這樣的創造力，令我印象深刻。如此龐大的物體，源自令人難以置信的精細製造過程。下水前，它不過是一堆廢鐵的組合；一入水，就成了輪船。只要裝上配備，便能出航……而這一切，是源自有人發明第一艘獨木舟，並且懂得讓它漂浮在水上。造船技術是一樣的，開航的壯舉也一樣。

船隻運載各式各樣、變化多端的產品或旅客，連結世界各地，直到被認為過於老舊，而送到孟加拉、金屬產量不多的印度或巴基斯坦的某些地方進行解體，變回一大堆鐵塊。這些鐵塊經過加工又變成刀具、耕具、以及各式各樣與船隻橫渡大海運送的貨物類似的東西；至於青銅製的螺旋漿，則變成茶壺、耳環、以及佩戴華麗首飾的孟加拉地區婦女服裝上的飾

品。難以想像這些東西曾經周遊世界，去過新加坡港、紐約和世上其他地方。整個過程極其複雜，令人難以置信。觀察過程之際，我心想：「哇！人類真是厲害，我竟然是其中一份子！」

然而，凡事有利必有弊。船源自煤礦和鐵礦：煤和鐵製成鋼，鋼又被加工成為造船的裝甲板。侵蝕煤鐵礦工肺部的矽肺病[2]，同樣危害造船廠的工人。我們在孟加拉的拆船業工廠發現同樣的症狀。矽肺這種病症描繪出整個產業鏈，多虧攝影專題「工人的手」，我見識到這種生產的地緣政治學。

2 編註：肺部纖維化疾病。患者多半長期處於充滿塵埃的場所，因吸入大量灰塵，導致灰塵積存於末梢支氣管下的肺泡，肺部因而發生病變，形成纖維化症兆。

我也觀察到，有時候，創造生命的地方同時也製造死亡。在哈薩克，生產當作農肥的磷酸鹽工廠，同時也生產凝固汽油彈（一種極有效的戰爭武器）。在孟加拉，同一間祖傳黃麻織造廠，除了製造用來裝穀物的麻袋，也製造用來穩固戰壕、保護戰士的著名沙袋。這種黃麻沙袋經子彈撞擊形成彈孔後會立即合攏，不會排空沙子，因而維持有效的保護屏障。巴西的製糖工人也供應多樣化的產品：以甘蔗為製糖原料，也用來提煉甲醇（汽化時，對環境造成的污染比石油少很多）。

在古巴參觀甘蔗園的時候，我瞭解到不是人生產甘蔗，而是甘蔗塑造人。和巴西一樣，古巴的製糖工人也彷彿是一個模子印出來似的：無論工作、行動、穿著、甚至娛樂方式都如出一轍。

同樣在古巴，我在距離製糖廠只有幾公里遠的地方見到煙草工人；他

們形成一個截然不同的世界。這裡的工人得戴上無邊軟帽，才能接觸即將

成為著名雪茄的煙草葉子。這種雪茄如同法國名酒，是特級名產。儘管相

隔不遠，他們和製糖工人卻天差地別；他們更類似釀造葡萄酒的的工人。

真可謂產品塑造人。煙草工作屬於慢工細活，因此需要特殊的做法。例如，

工人捲煙草的時候，一旁會有人講故事。過去，說書人講的是好比亞瑟王

的生平故事。但我在現場的時候，聽到的是列寧、馬克思的生平和其他政

治革命的故事。無論是哪一種故事，目的都是協助工人聚精會神，好讓成

品達到極盡完美的狀態。這種生產制度真叫人不敢相信自己的眼睛！

　　我也在香水之島──留尼旺島（La Réunion）待了四十天，在當地學

到如何從香根草和天竺葵萃取精華、如何把香草裝箱。早上，我和「頂端

小農」（住在島上最高處的居民）一同出發，晚上和他們一起回家。我住當

地的村莊，跟居民租了一個房間。無論在什麼地方，置身於任何國家或任

何活動領域，我總是從容不迫。我在義大利西西里島和捕鮪魚的漁夫共處

數日，在西班牙加利西亞（Galice）沿海觀察捕撈漁獲者的動作，在印度拉

賈斯坦邦（Rajasthan）的運河上觀察把臉包得密不透風的婦女工作，並且

關注在科威特有如地獄般的石油礦層開採石油的工人。我花數小時與這些

人、那些人談話，試著理解他們。經過一段時間，我和他們逐漸變得很熟，

最後他們幾乎對我的存在習以為常。

在進行這一系列報導期間，無論什麼行業，我總是選擇大型產業進行

拍攝，因為我的目標是記述大量雇用工人的工業世界面臨消亡，從大型產

業著手比較容易切入。因此，一九八九年我也去中國參觀大型生產單位。

當時正值「天安門事件」，北京天安門廣場上的抗議示威者遭到鎮壓。媒

體也受到嚴格管制，但我以前去過中國，當局知道我這個國家拍照從未遇上任何困難，或許因為我是巴西人⋯⋯巴西從未令中國人害怕，因為巴西不贊同冷戰的邏輯。正如去蘇聯一樣，我總是毫不費力就拿到許可證。我只需事先做好準備，然後進入當局的行政程序，等待我的旅遊申請在官僚體系中往返。如果第一位官員就沒有使用否決權，那麼也沒有其他官員敢表示反對。

這系列報導還讓我有機會參訪美國南部達科他郡（Dakota）的屠宰場。

好恐怖，那裡每小時宰殺一千隻豬、每日屠殺兩千頭牛！工人在沒有窗戶的室內，沒完沒了地重複同樣血淋淋的動作，那氣味真是可怕。第一天，我一張照片也拍不下去，只是吐個不停。香腸工業生產的這種景象，使我終生厭惡熱狗。這些雇工得到的待遇很不錯，但這是我在生產線上見過最

艱苦的工作。

在爪哇島一個美得像天堂的地方，我看到採礦石的男人徒步來回五十多公里，穿越稻田、丁香種植地和熱帶雨林，然後登上兩千三百公尺高的地方，經過大量生產硫礦的卡瓦伊真（Kawah Ijen）火山口，再從山的另一邊往下行至六百公尺較低處撿拾礦石。由於火山噴出有毒物質，也就是名副其實的毒雲層，他們不得用鼻子呼吸，只能以口呼吸。唯一的「防護」，就是在口中塞一塊布；隨著時間，牙齒都毀損了。

這些工人的體重連六十公斤都不到，但每個人都在籃子裡裝了共七十到七十五公斤的礦石，用一根扁擔兩邊各掛一個，就這樣挑著攀登那距離火山口的六百公尺。爬這段路得花將近兩小時，緊接著還得沿著火山斜坡往下衝，否則籃子的重量會壓扁他們。實在是危險至極，有些人因此顴骨

脫位。在當時，他們每趟獲得的酬勞僅有三點五美元。每走完一趟，他們會停工兩天讓身體修復。如此，到月底的時候，才能賺到剛好夠他們生活的工資。在金礦和煤礦場暫住期間，我也留下非常深刻的回憶。

第十二章

礦場的世界

位於巴西北部帕拉州（Pará）的塞拉佩拉達（Serra Pelada）金礦場，發現於一九八〇年，當時掀起一股淘金熱潮。我想去一探究竟，但該礦場由聯邦警察管理，而我在國家情報處的反對派標記，使我不得其門而入。

一九八六年，礦場管理權轉移至礦業合作社之後，透過父親的一位老友（他是數千業主其中之一）引介，我終於得到進入礦區的許可。

這個龐大的礦場被畫分為兩千至三千份開採特許權，每份面積是二乘

三平方公尺。每位礦場主人雇用領工資的雇工、監督人、搬運工等十五到二十人。我去那裡時，礦場已開採出七萬公斤的金礦。

到達礦場那天，有位礦工問我來自何方。我答說：「多西河」，因為那是我出生地的河谷名字。不知不覺間，謠言很快傳遍整個礦場，說我是多西河谷企業（合法擁有開採特許權的業主）派來的人。這家公司的名稱源自我出生的河谷，在當地擁有世上最大量的鐵礦石。當時，該公司準備開採帕拉州內的鐵礦層。就在大家背著我議論紛紛之際，我發現腳下有個像法蘭西體育場般的大洞。七十公尺深的這些工人，聚集了將近五萬人在工作，現場連一個機械場具也沒有。置身礦井裡的這些工人，宛如被雕刻在泥漿中。看著所有工人用十字鎬敲擊、徒手清除土壤同時，我彷彿聽見金子的喃喃聲。

突然，嘈雜聲停了下來，所有目光都集中在我身上。我白淨的臉和淺色服裝（我工作時總是穿著卡其服），在這數千被太陽曬得黝黑的臉和沾染赭石色素的身形中，儼然成了一個汙漬。短暫靜止後，所有人又開始此起彼落敲擊手上的工具，一陣極大的吵嚷聲再度響起。我搞不清楚狀況，還拿起相機開始拍照。漸漸，現場恢復工作。

隨後，我著手下到礦井。還沒到底，就被所有擦身而過的人推擠，搞得全身是泥，從衣服到相機背帶皆是。我感覺到空氣中有股電流，很多衝著我來的敵意。沒人開口跟我說話，我不明就裡，還納悶要如何在這種氛圍中度過整整一個月。

在礦井底部，我和一位監督礦場的警察錯身而過（礦場駐警的主要任務是監督工作順利進展並防止鬥毆，而不是防範偷竊，這裡完全沒有這種

問題）。那名警察對我說：「外國佬，護照拿來。」我回答他，我沒必要出示任何證件，因為我是巴西人。當時，我還有頭髮，我從頭到髭鬚連同鬢毛都是金黃色的。那警察盯著我看，不肯罷休。面對我再次拒絕，他拿出手銬銬住我，拖著我要趕我離開。

當下，淚水湧上了我的眼眶。看到警察斥責我，現場工人頓時明白我不是多西河谷企業派來的間諜。隨後，我被帶到一間木棚向一名官員說明原因。明白原來是一場誤會之後，駐警向我道歉並放了我。我立刻又下到礦井，在那裡，我受到熱烈歡迎。結果，那名警察反而給了我很大的幫助。從那時起，我就像在自己家裡一樣，可以到處走動、自由拍照。我和這些礦工一起生活了好幾星期，就住在我從童年時期就認識的父親老友的棚屋。

我在這個金礦場拍攝的照片相當知名，看到那麼多工人並肩在這個露

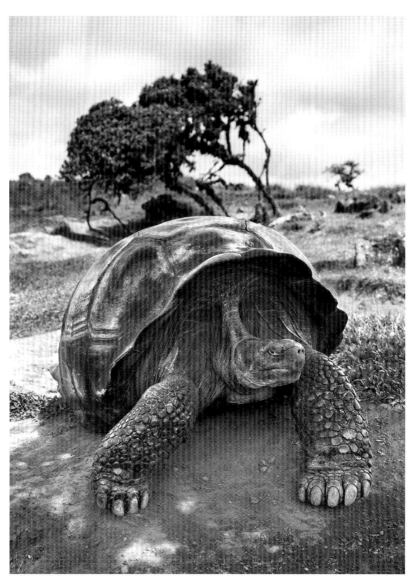

象龜。伊莎貝拉島，加拉巴戈斯群島，厄瓜多，二〇〇四年。

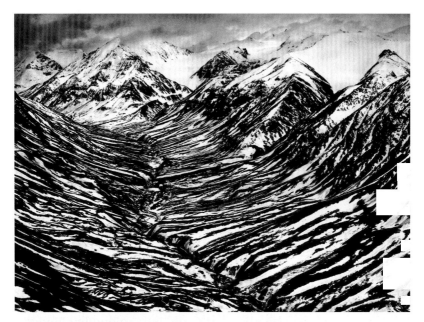

克魯恩國家公園西邊的大角河。加拿大，二〇一一年。

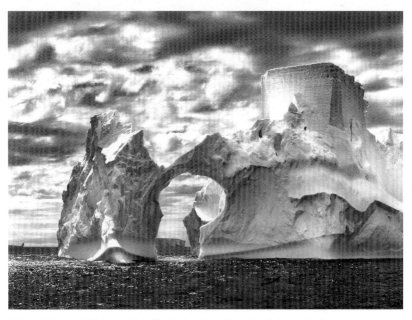

威德爾海上，保萊特島和南設得蘭群島之間的冰山。南極半島，二〇〇五年。

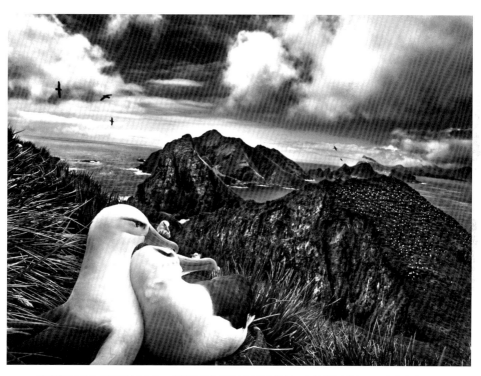

威利斯群島上的黑眉信天翁。背景是伯德島與特里尼蒂島。南喬治亞群島，二〇〇九年。

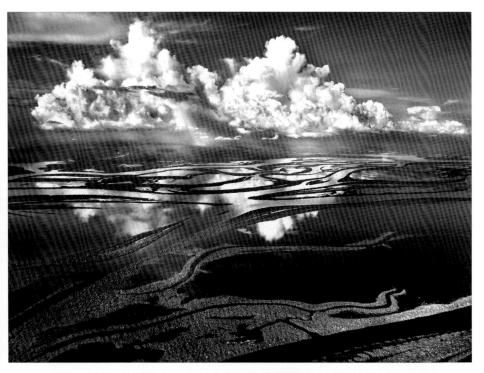

阿納維阿納斯，內格羅河上三百五十多格樹木茂繁茂的群島名，是世上最大的內河群島。
該群島占亞馬遜河流域一千平方公里，起始點在瑪瑙市西北邊八十公里，向上游延伸約
四百公里直到八塞盧什。亞馬遜州。巴西，二〇〇九年。

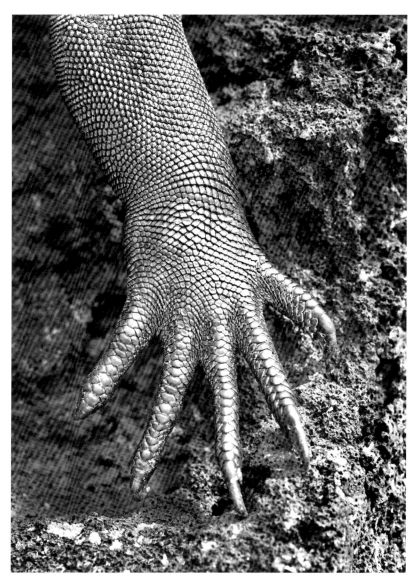

海鬣蜥。加拉巴戈斯群島，厄瓜多，二〇〇四年。

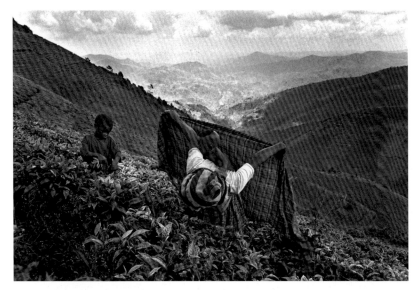

在鄉村的茶園採茶。盧安達，一九九一年。《工人的手》。

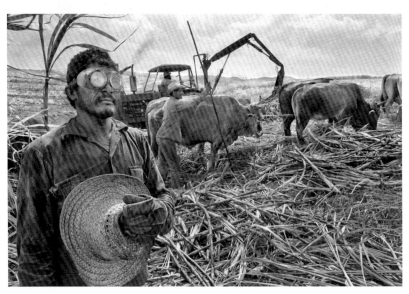

砍甘蔗的工人。哈瓦那省，古巴，一九八八年。

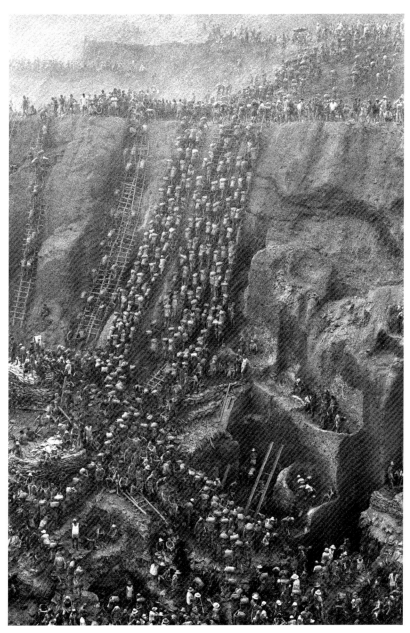

賽哈佩拉達露天金礦場。帕拉州，巴西，一九八六年。

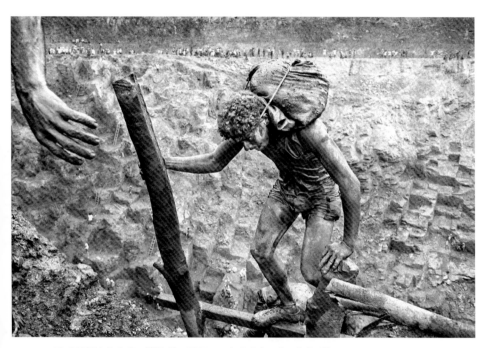

賽哈佩拉達的金礦。帕拉州，巴西，一九八六年。《工人的手》。

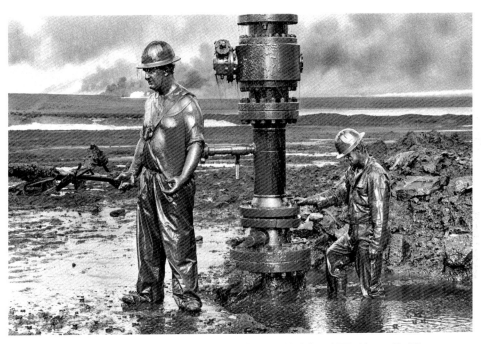

工人設置用來灌入化學泥漿的新井口，以便「封死」舊油井。布爾汗油田，科威特，
一九九一年。

位於吉大港的拆船廠。孟加拉，一九八九年。

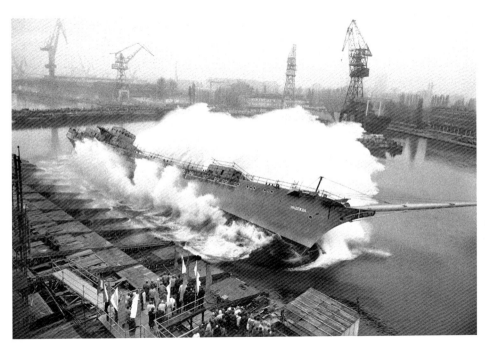

船橫向下水。格但斯克造船廠，波蘭，一九九〇年。

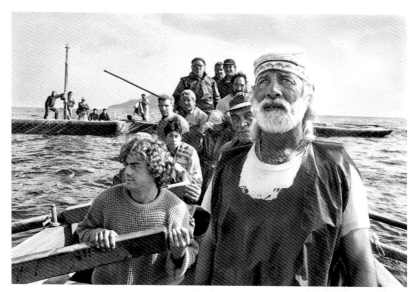

漁夫出發進行捕撈鮪魚的傳統活動 *Mattanza*。特拉帕尼，西西里島，義大利，一九九一年。

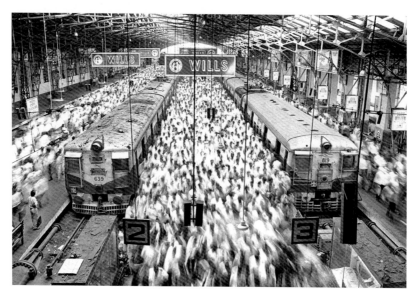

教堂門車站。孟買，印度，一九九五年。

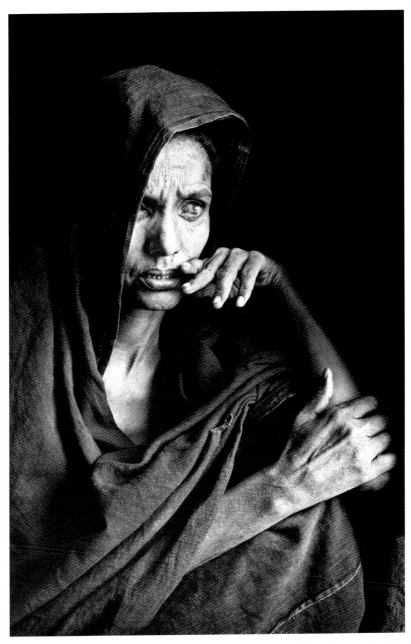

女性難民等待糧食配給，她因沙塵暴及慢性眼部感染而失明。貢達姆，馬里，一九八五年。

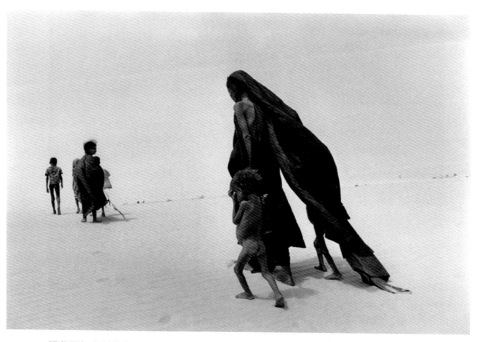

這些居無定所的人必須穿越沙漠才能抵達市郊，冀望在那裡找到食物和庇蔭處。法吉賓湖區，馬利共和國，一九八五年。《薩赫勒》。

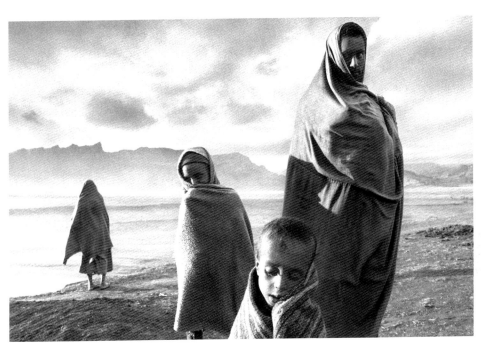

在柯涵營地前等待的難民。衣索比亞，一九八四年。

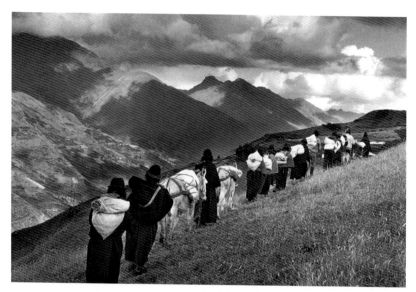

男人移居到城市，女人把她們的產品運往欽博特市場。欽博拉索山區，厄瓜多，
一九九八年。《出埃及記》。

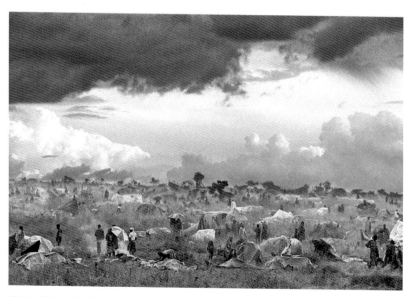

位於貝納科的盧安達難民營。坦尚尼亞，一九九四年。《出埃及記》。

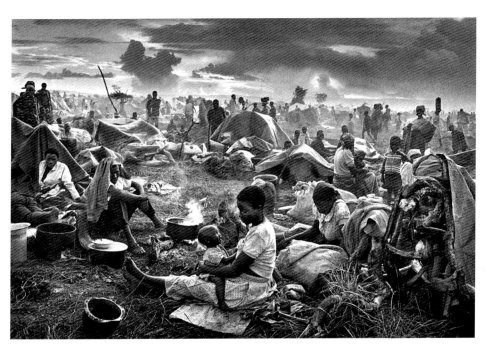

位於貝納科村的盧安達難民營。坦尚尼亞，一九九四年。

在伊凡科索車站，有一百二十名難民住在一列火車上。克羅埃西亞，一九九四年。

男孩逃離蘇丹南方，以躲避武裝部隊的征召。聯合國資助的學校，卡庫馬難民營。肯亞北部，一九九三年。

占領賈科梅蒂農場的無地農民。巴拉那州，巴西，一九九六年。

瓜地馬拉，一九七八年。

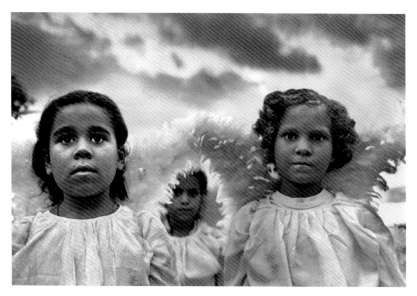

在北茹阿澤魯初領聖體。塞阿臘州，巴西，一九八一年。《其他美洲人》。

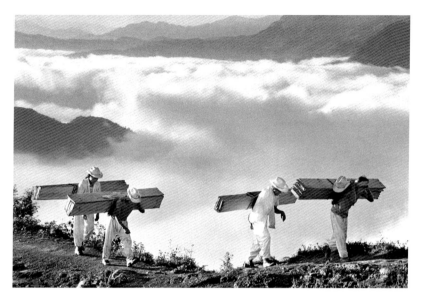

墨西哥，一九〇年。

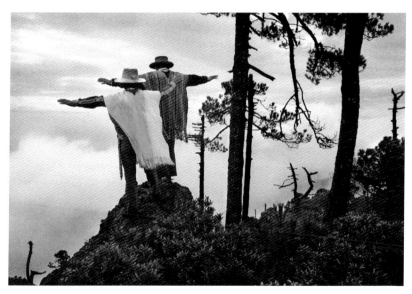

為豐收向米黑基奧加神獻上感恩的禱告，也為來年祈求。瓦哈卡州，墨西哥，一九八〇年。《其他美洲人》。

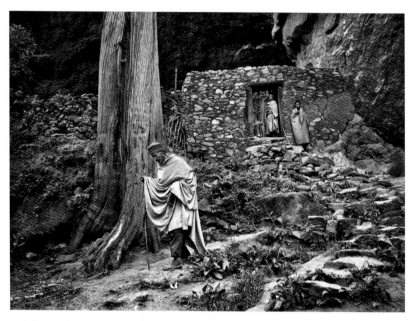

一名虔誠的基督徒離開馬基納里笛塔馬利安教堂，該教堂建於海拔二千九百四十公尺的洞穴中。衣索比亞，二〇〇八年。

巴西，一九八三年。

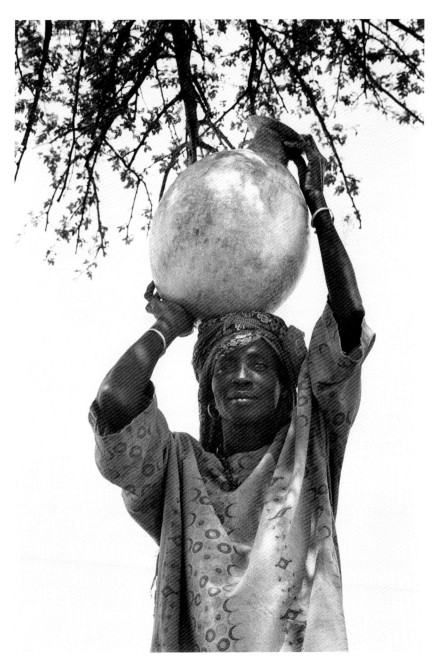

正在挑水的欽塔巴哈登婦女。塔瓦大區，尼日，一九七三年。

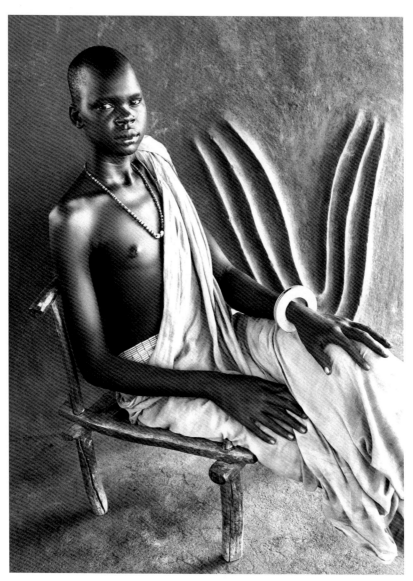

在吉爾村，刻在丁卡族傳統房屋裡的牛角符號。南蘇丹，二〇〇六年。

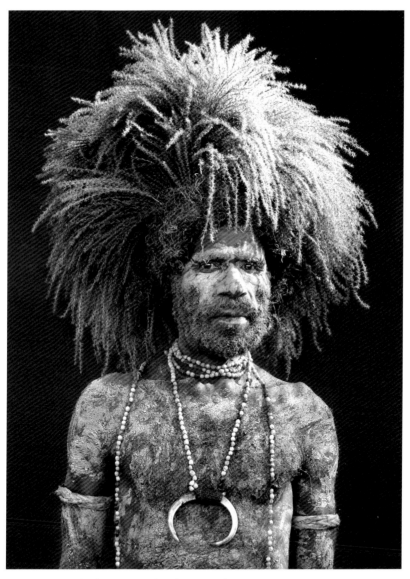

芒特哈根的傳統舞蹈 *singsing*。西高地省，巴布亞紐幾內亞，二○○八年。

泰蘭是明打威群島某一部落的巫師和首領，他正用西米棕櫚樹的葉子製作西米篩子。西比路島，西蘇門答臘省，印度尼西亞，二〇〇八年。

多哈力伊比村的佐埃部落婦女習慣用一種當地稱為烏魯宮（又稱紅木或胭脂樹，*Bixa orellana*）的紅色果實彩繪身體，這種胭脂樹紅也用於烹飪。帕拉州，巴西，二〇〇九年。《創世記》

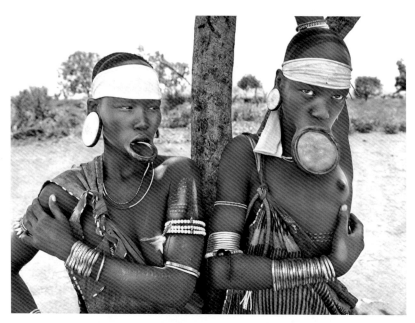

穆爾西族和蘇爾瑪族婦女是世上僅存佩戴唇盤的女人。達爾圭的穆爾西村，馬果國家公園，金卡鎮附近。衣索比亞，二〇〇七年。

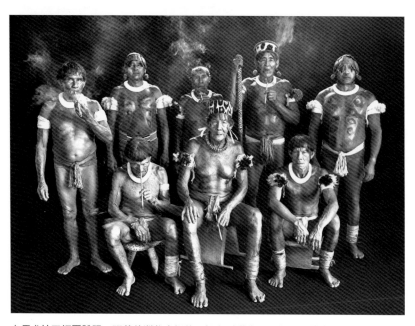

卡馬尤拉巫師團體照。頭戴美洲豹皮帽的巫師名叫塔庫瑪‧卡馬尤拉（圖中央），他在欣古河區這些傳統祭司中最有聲望。上欣古河區，馬托格羅索州，巴西，二〇〇五年。

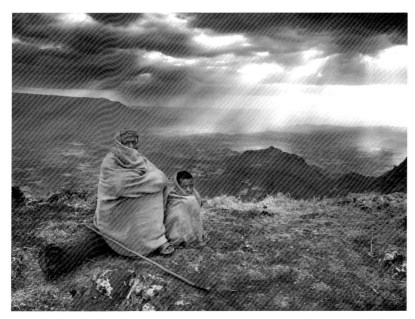

由拉利貝拉延伸到Makina Lideta Maryan山谷的景觀。衣索比亞，二〇〇八年。《創世記》。

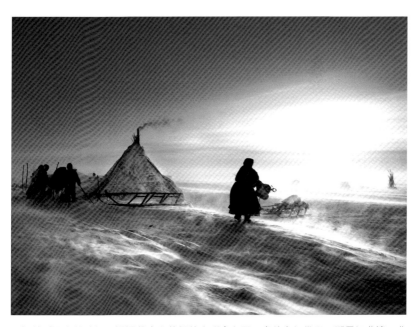

天氣特別惡劣的時候，涅涅茨人和他們的鹿群會在同一處待上好幾天。鄂畢河北邊，北極圈，亞馬爾半島。西伯利亞，俄羅斯，二〇一一年。

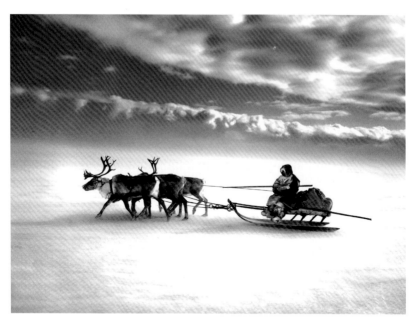

在涅涅茨人當中，大型雪橇由婦女駕駛。男人使用比較輕快的雪橇，方便他們每天早上把牲畜集中在營地附近。亞馬爾半島，西伯利亞，俄羅斯，二〇一一年。《創世記》。

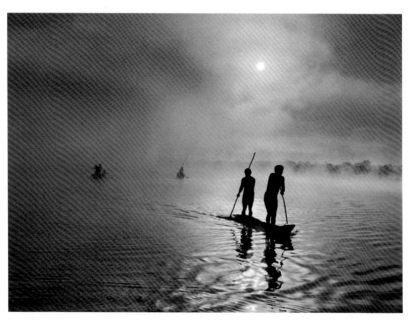

烏拉部落印地安人在比羽拉嘎湖捕魚。上欣古河區，馬托格羅索州，巴西，二〇〇五年。

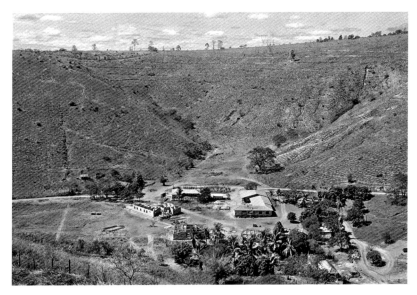

地球研究所二〇〇一年。波卡歐農場，艾莫雷斯，米納斯吉拉斯州，巴西。

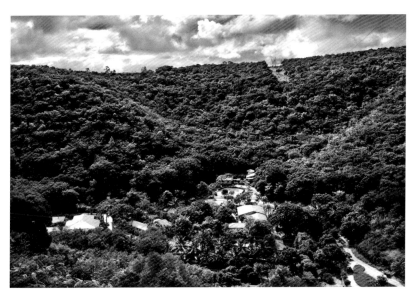

地球研究所二〇一三年。波卡歐農場，艾莫雷斯，米納斯吉拉斯州，巴西。

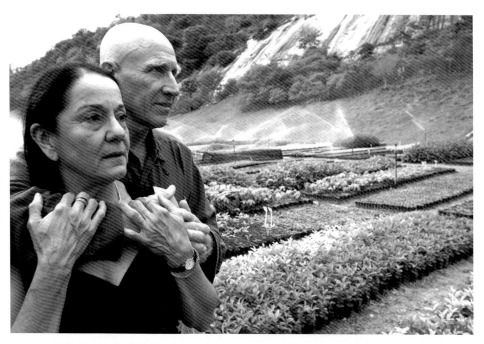

蕾莉亞和塞巴斯蒂昂‧薩爾卡多在地球研究所。波卡歐農場，艾莫雷斯，米納斯吉拉斯州，巴西，二〇〇六年。

©Ricardo Beliel

天巨坑中工作，總令人留下深刻印象。這些影像能讓人感受到這些礦工的工作何其艱辛，因而對他們產生某種同情。然而，在那裡工作的人全是自願的，他們並不是奴隸。從某個角度來說，如果不是他們自己渴望發財，也不會吃這種苦。他們全都在夢想牽引下來到礦場，那就是成為有錢人。

有些人可能終生挖礦，卻從未找到金子。但那挖到礦脈的人⋯⋯由於不斷挖掘，當礦工接近金脈時，會看見泥土的顏色改變。為了收取這些極有價值的礦產，塞拉佩拉達的礦工不再使用一般袋子，而是改用白色或藍色的袋子。除了基本工資。每位搬運袋裝土的工人有權選擇一個白色或藍色來自礦脈的袋子。挑揀袋中礦石的時候，工人可能會找到五顆重如五公斤金子的金粒。就看個人運氣了。

在這些礦工之中，我遇見形形色色的人。有些人是文盲，也有人讀

過大學。大家都是冒險家，就跟投入加州或阿拉斯加淘金熱的人沒什麼兩樣。他們視礦區警察為濫權的走狗，因為這些人手上有槍。發生鬥毆事件的時候，警察會毫不猶豫開槍，有時甚至殺人。但其他人也會拿比花崗岩還重的鐵礦石塊還擊。這是真正的階級鬥爭。

所有工人都住在礦場，睡棚屋內的吊床。除了工資，他們吃得很好，有很多肉、木薯、米和蔬菜。在我父親好友的營房，雇主和雇工吃的東西都一樣。禁止喝酒，方圓四五十公里內，一個女人也沒有。現場瀰漫一股濃濃的潛在暴力氣息，但我也見到溫情的一面。

和其他地方一樣，礦場也有同性戀者。這五萬男人當中，甚至有一個同性戀組織：一個帶有溫情的小團體。有一天，我遇到一名礦工，此人是個帶有刀疤的硬漢。進一步交談時，他對我說：「塞巴斯蒂昂，你運氣很

好，可以住在巴黎。我的夢想是，一旦找到金子，就要去巴黎請人幫我裝矽膠乳房，據說那裡做得最美。」我很訝異：他給自己加的這種苦差役，在礦場過如此艱辛的生活，竟是為了想要擁有一對美麗的矽膠乳房這個夢想。這答案實在出乎意料，我忍不住笑了。

此後，所有礦場突然全面機械化。儘管如此，一九八九年，我在印度丹巴德（Dhanbad）煤礦區進行攝影專題的時候，仍見到十五萬名礦工耗盡體力、晝夜不分輪流在溫度高達五十五度的坑道中採煤。直到第二次世界大戰，這些礦坑是英國人在開採。當時，礦區供應一種上等煤炭，用來生產鋼。之後，英國人棄置這些礦坑，卻未確實封起來。因此在某些地方，隨著空氣環流，有火從地底竄出。我去那裡的時候，地底深處的煤火已經燃燒好些年。到處都有煙雲，且經過鄉村時，處處可見地面塌陷，然而該

區約四十萬居民全仰賴礦場維生。

每家人都擁有一小塊地，女人耕作、男人受雇於礦場，或者反過來。

偶爾也有全家人都在礦場工作，因為礦場雇用的工人並不需要任何技術，尤其是地面上的工作。當時已開始借助龐大的俄製機器設置露天礦場，這類單斗挖土機能挖掘並搬動像房子一樣大的土堆，是名副其實的怪物。不可否認，我們見證了一個時代的結束。

幾年後，為了進行移民專題的系列報導，我又回到印度比哈爾邦（Bihar）地區，我想瞭解產業重組對人口造成什麼樣的變化。當地勞工已被大型機器取代；礦場只雇用技術人員和其他技工。珍貴的不再是人的雙手而是技能，很多不符合資格的人都失業了。遭人從原本擁有的那一小塊地趕出後，這些變成貧民的居民大量聚集在城市，於是城市人口開始大幅增

長。

偶爾，我碰見幾個家庭夜裡回到礦場邊回收燃料。為了生存下去，有些人跑回過去曾是自己土地的地方偷東西。從前在礦場幹活的農民，如今變成無產者聚集在城市外圍，淪為昔日自己田產的夜賊。這是產業生產過程中，人力消失所造成的人類悲劇，也是我想要在攝影專題「出埃及記」中述說的故事。

第十三章

「出埃及記」緣起

一九九三年，我們出版題為《工人的手》（*La Main de l'homme*）這本書。

就在我們於世界各美術館籌備攝影展、舉辦講座分享經驗同時，我和蕾莉亞已經開始構思一個新的故事。這個故事是有關產業轉變和嚴密的生產節奏，所導致的人類家庭重組。

一如比哈爾邦，我發現其他地方也有相同的情形：西方大型產業遷移到人工成本低的貧窮國家，已造成產業增長極化，引發極大的人口變動。

我不清楚今日確切的統計數字如何，但在一九九〇年代上半期，全世界每年有一億五千萬至兩億人放棄鄉村前往城市生活。此變動正在擾亂地球。

今日在南半球國家發生的種種城市災難，很多是源自全球產業制度的大遷移。它們在發展中國家產生新的消費社會，造成廉價產品加速生產、人口集中化、大都市帶（mégalopole）1興起。人類歷史上頭一次，大多數人居住在城市，但這些新的城市居民大都過得奇糟無比。

廉價勞工大量聚集在貧民窟，到處都是同樣的場景。在聖保羅市的棚戶區或墨西哥的「失落的城市」（ciudades perdidas），都有同樣以木板或鐵皮搭蓋的簡陋小屋，裡面擠了一戶戶人家；處處可見小孩子在垃圾堆中玩耍。在世界各地，吸膠或抽快克古柯鹼（crack）2的孩子看起來都如出一轍；無論身在何方，所有窮人最終都是同一個樣子。

在世界各地，人類遷移幾乎都是為了相同的經濟因素：經濟條件只對少數人有利，而大多數人只會越來越窮。由此產生的人口過剩也在各地滋生同樣的惡事⋯⋯赤貧、暴力、傳染病⋯⋯在進入第三個千年之際，我想要透過影像呈現這些流離失所的人，並向他們融入新環境的意志、面對離鄉背井的勇氣、在往往極艱困的環境中展現令人難以置信的適應力致敬。我也想要呈現這些人以他們的方式，把自己的創業精神和與眾不同的豐富生命力帶給這世界。在二十一世紀初，我試著呈現把人類家庭重新建立在團結與分享上的必要性。

1 譯註：大都市帶（mégalopole），又譯大都市區、城市群，是指原為分開的許多大都市，因郊區漫延而形成一連續且巨大的都市帶。

2 譯註：快克古柯鹼是結晶狀的古柯鹼，由粉狀的古柯鹼製成，因加熱時會發出爆裂聲而得名。

我和一些專門研究這些問題並與移民密切聯繫的組織見面，特別是總部設在日內瓦的國際移民組織（Organisation internationale de la migration，簡稱OIM）、聯合國難民署、聯合國兒童基金會等。隨著時間，我們決定敘述因著經濟、還有宗教、氣候或政治因素，被迫離開家園之人的故事，並將這個攝影專題命名為「出埃及記」。

需要完成這個故事的意念，逐漸在我們心中萌芽，且因為這個故事反應了我們個人的歷史而愈發迫切。按官方說法，我離開巴西是去法國繼續深造，然而在我的護照效期截止那天，巴西政府卻拒絕為我辦理延期，於是我成了實質上的難民。最後我雖然拿到了法國國籍，蕾莉亞和我們的孩子也是，但不同於我們在法國出生的兒子，我永遠不會是真正的法國人：

我永遠是移民。

我能理解流落異鄉的感受，我知道所謂離開祖國意味著什麼。我明白以非法移民身分生活的焦慮，而且我自覺與所有遠離故土建立新生活的人沒有不同；我覺得自己和曼哈頓一家餐廳的薩爾瓦多侍者、住在英國的印度雜貨店商或受雇於巴黎建築工地的塞內加爾工人處境相同。

我花了六年的時間完成「出埃及記」，期間走遍許多國家，從印度到拉丁美洲，途經伊拉克。以巴西為首，我去了很多早已熟悉的地方。無論在何地，我悲傷萬分地發現居民生活條件的惡化。我走訪了大都市帶和當地的貧民窟，以及四通八達的亞洲城市如：上海、雅加達或孟買，這些地方總是擠了無數正在找工作的移民。我在浩瀚如海洋般的貧困中看到富裕小島。

我永遠忘不了馬尼拉有豪華的私人高爾夫球場，街上卻隨處可見貧苦

孩子在遊蕩。我也記得所有在胡志明市[3]的美國大使館前，排隊數小時申請護照的那些越南人；還有在香港或印尼加朗島（Galang）擱淺的「船民」（boat people）。我坐的船曾與一些扁舟交錯而過，那上面載滿了想要偷渡到西班牙找工作的非洲人。我把這些移民全拍了下來。為了到別處尋找更好的生存空間而踏上旅途或擠在船上的這所有人，往往冒著生命的危險。

我也遇見過一些災民，像是宏都拉斯的居民，他們的村莊在一九九八年因颶風米契（Mitch）過境而淹沒。以往，這些地區就曾遭到暴風雨蹂躪，居民眼睜睜看著他們的房子被土石流沖走。但直到那時，樹根總能留住土壤。然而這一次，人類自己砍伐森林卻加重了災害的結果。

我還訪視了生活在威脅下的人民，像是伊拉克的庫德人，以及阿富汗和其他地方的難民營。與移民不同，這些人並不是渴望過更好的生活，而

是對鎮壓或戰爭的恐懼迫使他們離開家園，然後勉強嘗試適應環境。有些人最終成了永久居民，像是在黎巴嫩的巴勒斯坦人。也有很多人終生未再返回家園，成了移民。

我也曾置身於巴爾幹人當中，見到因為領袖的好戰與不道德，而變成彼此對立、迷失方向的人民。數百萬昔日的南斯拉夫人[4]成了彼此敵對的克羅埃西亞人、塞爾維亞人和波士尼亞克人，被迫逃離長久以來居住的地方。我還遇見飽受生命威脅的茨岡人（Tziganes）[5]、成群移居的阿爾巴尼

3 昔日的西貢。

4 編註：南斯拉夫社會主義聯邦共和國成立於一九四五年，並在一九九零年代初期解體，分裂成數個獨立的國家，但互相因土地主權問題，引發了南斯拉夫內戰。

5 譯註：俄羅斯人對羅姆人的稱呼，他們是散居世界各地的流浪民族，常訛稱為「吉普賽人」。

亞人和科索沃人。這所有的情況都很類似，令我漸漸變得沮喪。

這系列報導使我正視我們世界及其不同體制下的受害者，說到底，這些體制都很相似且最終互有關連。這些人度過恐怖的歲月，而且往往是他們生命中最黑暗的時刻，卻還是願意讓我拍照。我認為他們也希望世人得知他們的悲苦。

結果，起初我自以為瞭若指掌的故事，反倒令我深感震驚且不安，我的情感和信念全被攪亂了。以往進行不同報導期間，我曾目擊太多悲劇，因此我自以為身經百戰，但我沒料到這次會看見如此暴力、這樣多的仇恨與暴行。我沒想過歐洲仍有種族清洗這種事：我無法想像巴爾幹人的夢魘。再加上，我最後在非洲看見的大屠殺和種族滅絕殘暴到一個地步，讓我返國之後病了。我從內心深處為人類的未來感到憂慮。

第十四章

莫三比克路迢遙

一九九二年，聯合國取得莫三比克兩個敵對陣營的和平協議。這兩個陣營自一九七六年展開血腥的全面內戰。一段時間後，幸虧有這次休戰，我決定去一趟這個位於非洲南部的前葡萄牙殖民地。我想親眼目睹在馬拉威、辛巴威和南非營地生活多年的數十萬莫三比克難民返鄉的情形。

要充分瞭解局勢，就得回溯到一九七五年莫三比克解放陣線（Frente de libertação do Moçambique，簡稱Frelimo）在歷經鬥爭運動後爭取到獨立。

與葡萄牙人對戰獲勝後，莫三比克解放陣線設立奉行馬克思列寧主義的政府。當時莫三比克最大的鄰居，也就是由施行種族隔離政策的極右派政府統治的南非，惟恐這類反抗運動會讓南非的黑人和勞工大眾有樣學樣，於是急忙在莫三比克發動一場游擊戰。就這樣，南非創立並資助莫三比克全國抵抗運動（Resistência nacionale moçambicana，簡稱Renamo），該運動後來變成一個極為強大的組織。

正如獨立戰爭時期有兩方陣營對峙，莫三比克全國抵抗運動成員占領鄉村地帶，而莫三比克解放陣線成員據守城市。在這場衝突中，冷戰不請自來，因為以美國為首的西方集團（Bloc de l'Ouest）[1] 支持南非，而蘇聯支持莫三比克。當莫三比克全國抵抗運動成員進入村莊屠殺居民之際，成人大都在田裡工作，而孩子在學校上課。當時能逃的就逃，人人自顧不暇。

逃竄中，家人四散、家庭破滅。莫三比克全國抵抗運動成員一逮到孩子，便招募他們，將他們變成童兵。當時暴力的程度至今依然令人難以置信。

這場內戰結束之際，與我合作的聯合國兒童基金會、世界衛生組織、無國界醫生、聯合國難民署、國際移民組織及拯救兒童基金會等人道組織前來管理難民營。有些難民營收容五千、甚至一萬名流離失所的孩子，有的則收容成人和家庭。為協助父母與孩子重逢，肖像是很有用的工具。把孩子交給已返家的成人之前要很審慎，因為有人企圖再帶走小孩子，把他們變成奴隸。因此，人道組織著手進行大規模的追蹤工作。透過這項重組家庭的行動，數千兒童終能找回自己的家。

1　譯註：有時也被稱為資本主義集團。是指冷戰期間以美國為首、對抗蘇聯及華約組織成員國的同盟。

待在難民營數周期間，我觀察到有來自兩邊陣營（莫三比克全國抵抗運動和莫三比克解放陣線）的人同住在這裡。這些曾經投入一場罕見暴力戰爭的敵對成員，都因戰爭被趕出自己的家園且挨餓，如今卻聚集在相同的營地。有關單位為使雙方能和平共住，還刻意安排驅魔儀式。我在場觀看過幾次，場面極為緊張，只見驅魔者含著刀、拿著槍，把一切不幸歸咎於主宰戰爭的神靈。待把所有戰神驅逐完畢，留下來的是不分彼此、可以重返家園的的莫三比克人民。和這些歷經幾年殘酷戰爭的人民一同置身於汽車、卡車或步行隊伍之中，我內心澎湃不已、深感難以置信……。

我和這些人群一同走了很長的路程，在馬拉威和莫三比克之間，行走了數公里又數公里。我感覺到曾經集中生活在聚集了五萬、十萬、二十萬難民營當中的這些人，才剛體驗近似城市的生活方式。過去這幾年來，這

些鄉下人全都住在以類似城市熱鬧街道的通道隔開的島狀棚屋群。營中也

有學校和一間小型醫院。幾個月過去，這些鄉下人已經轉變為城市居民，

在重返莫三比克之際，絕大多數的人都再也不想回去住在鄉下。就這樣，

他們擴大了城市的面積：這場戰爭徹底改變了他們的生活形態。

在回莫三比克的路上，我目擊一些很殘酷的場景，尤其是在尚比西河

（Zambèze）附近。我記得那些又渴又髒的難民在夜裡一抵達河邊就跳進去，

沒注意到有鱷魚正潛伏在暗處，有些人因此被鱷魚逮個正著⋯⋯好恐怖。

我也記得一個令人難以置信、奇特又充滿戲劇性的插曲——在長約十三公

里的唐娜安娜橋（Dona Ana）上，我和一位太太錯身而過，她背著寶寶，

懷裡抱了大包小包。我問她是否要去該橋另一頭的塞納鎮（Vila Sena）。她

笑著解釋，她要去的地方遠很多。於是我又問她是否要去三百公里外的貝

拉市（Beira），她回答：「不，我是要去馬布多市（Maputo）。」也就是說，她準備帶著全部行囊、背著孩子繼續徒步一千兩百五十公里。我確信她已到達目的地。我永遠忘不了這名婦女的平靜和決心，還有她的勇氣。我確信她已到達目的地。

我後來多次回到莫三比克。一九九四年四月，在一次逗留當地期間，我有幾天回到巴西與蕾莉亞相聚。五月初，我預計從聖保羅市經南非返回馬布多市，就在飛機中途停靠約翰尼斯堡機場[2]時，我突然聽見廣播傳出我的名字……當下我明白我必須盡速打電話給蕾莉亞。電話中，她告訴我：「別去莫三比克了，去盧安達吧。目前有數以萬計的人正逃往……。」

2 編註：約翰尼斯堡機場（Johannesburg International Airport），位於南非肯普頓公園（Kemptonpark），於二〇〇六年改名為奧利弗·坦博國際機場（O. R. Tambo International Airport）。

第十五章

盧安達

因此，我沒按原計畫返回莫三比克，而是買了一張機票前往肯亞：這是當時去盧安達唯一的方式。一到首都奈洛比（Nairobi），我隨即前往聯合國難民署總部找我的工作夥伴。在那裡，他們告訴我，我再也進不去盧安達了……當地正在爆發戰爭，數以萬計的人正逃往坦尚尼亞。有人建議我當晚搭上前往邊境國坦尚尼亞的飛機。

我在坦尚尼亞東北邊的貝納科村（Benako）下機時，當地已有十萬難

民聚集。幾天後，人數已達一百萬……世人有必要記得這個史實，一九九四年，盧安達是二十世紀最嚴重的種族大屠殺現場[1]……。

置身於這場災難中，我立刻展開工作。我見到很可怕的事，其中有些令我難以忘懷。在坦尚尼亞和盧安達的界河，卡蓋拉河（Akagera）附近，我看到一座小橋下有數十具屍體。有一道瀑布不斷有屍體滾落，隨後被吸入漩渦中。實在恐怖至極。

一度，我與再度占領盧安達這邊的圖西族游擊隊不期而遇；當時，胡圖族在法國軍隊支援下占領首都吉佳利（Kigali），且後方基地還延伸到剛果邊界。這些圖西人對我說：「我們有一輛車，你願意的話，我們載你去吉佳利。」於是我們出發了，這趟行程大約得走一百五十公里。路上到處散落殘缺不全的屍體，車子停下來休息的時候，我們走在香蕉樹下的屍堆

之間。我拍了幾張照片，張張都很恐怖。儘管這場戰爭以種族為藉口爆發，但除此之外，還有別的原因：與貧窮、剝削有關的問題。這我早就知道了。

我開始認識盧安達這個國家，是在一九七一年因國際咖啡組織而前往當地工作。之後，我在一九九一年為了攝影專題「工人的手」又回到盧安達，想再看看自己參與開闢的鄉村茶園（在以家庭為單位的小塊田產上生產的茶葉）。我看到這裡所有的小茶農從早忙到晚，卻以負價格在生產世上最優最貴的茶。一九七一年以後，盧安達的人口增加了十倍，以至於人民能分到的利益越發少得可憐。愈趨擴大的貧窮，腐蝕了因胡圖族和圖

1 編註：盧安達種族大屠殺發生於一九九四年四月至七月，為胡圖族人（Hutu）對圖西族人（Tutsis）的大屠殺。

西族的種族矛盾而分裂的社會。另一方面，在一九七五年，一個非常嚴格的政府組織：全國發展革命運動（Mouvement révolutionnaire national pour le développement，簡稱MRND）成立之際，法國以盧安達與法語地區鄰近且關係密切為藉口，與盧安達簽署援助協定。此舉不是為了建校，而是要引進憲兵隊。因此，一九八七至一九九四年間，法國定期提供軍事裝備給盧安達。這所有外加因素形成一個火藥庫，最後終於爆炸，導致我在一九九四年四月看到的混亂情況。後來，我回到莫三比克繼續與人道組織一同工作，但盧安達始終縈繞我心頭。在往後幾個月，我不斷回到那個國家。

　　胡圖人對圖西人進行大屠殺之後，圖西人的軍隊重新占領吉佳利。大部分胡圖人逃往薩伊共和國（Zaïre，今日的剛果民主共和國）、坦尚尼亞

和蒲隆地。這又是一場災難⋯結果，有兩百多萬人重返難民營。我看到難民大量湧入，力圖在營中活下去，把難民營擠得水泄不通。衛生問題很快浮現。人道組織不堪負荷，由於設備不足、醫藥短缺，完全控制不了局面。

很快，霍亂在薩伊蔓延開來。

我目睹一些壯漢、軍人在幾小時內腹瀉脫水，紛紛病倒。由於居住環境混雜擁擠，感染性腹瀉迅速蔓延，每天害死數千人。我們甚至無法埋葬這些死者的遺體，只能將他們堆成堆，屍體堆了數百公尺長。法國軍隊帶來一台推土機挖集體墓穴，再用鏟斗一次鏟起十到十五名死者，放入坑中，偶爾留下一支手臂、一顆頭顱、一條腿。太瘋狂了。倖存者似乎逐漸變得無動於衷。而我，我開始覺得自己快死了。我在盧安達度過的九個月實在太恐怖，以致我的身體和腦袋開始不聽使喚，我被自己的葡萄球菌攻

擊。最後，巴黎的醫生要求我暫停工作，好好接受治療。

幾個月後，等我的身體稍稍復原後，我在一九九五年又回到吉佳利繼續做專題報導。這次我試圖尋找我的朋友穆尼翁金迪。沒想到，他和妻子連同他們所有的孩子都已經慘遭殺害。我好震驚啊！我第一次去盧安達就認識他，當時我是國際咖啡組織的年輕經濟學家，而他是盧安達產業文化辦事處主任。當年我們開著金龜車跑了數百公里，尋找可開闢為茶園的地點。我們討論了很多事情、共度許多歡笑時光，我們成了朋友。後來我們在倫敦重逢，我介紹蕾莉亞給他認識，他還來我家作客。我每次過境吉佳利都會去拜訪他，每一次都受到他熱情的歡迎。他向我介紹他的妻子……他是胡圖人，而她是圖西人，有著罕見的美。一九九一年（大屠殺事件爆發前三年半），我為專題「工人的手」重返盧安達時，我十七歲的大兒子朱

利亞諾與我同行。那次停留期間，我們已感受到當地情勢極為緊張。

當時我們想要租車前往基伍地區（Kivu）參觀著名茶園，但國際公司已不再把車子租給有意離開首都的人。穆尼翁金迪幫我們向他的一位朋友租到一台寶獅三〇四。從上路後直到接近剛果邊境的布卡武（Bukavu），我們被攔車檢查了十六次。抵達目的地，我們開始工作：我拍照，朱利亞諾準備學校的報告。每三四天，我們就與車主聯繫，後來換成與他的妻子聯繫，到最後卻再也聯絡不到他們。回到吉佳利，穆尼翁金迪告訴我們，車主已遭殺害。一些胡圖憲兵以為他們很有錢，突然闖入他們家，殺了那個丈夫。

同一時期，穆尼翁金迪的妻子第二次遭囚：身為圖西人的她被懷疑是間諜。離開盧安達前，我這位朋友委託我們帶走幾封計畫寄往德國的信

件。當時，穆尼翁金迪已不再為政府工作，而是與支援發展計畫的德國天主教組織「憐恤會」（Misereor）合作。他不敢把這些信直接投入郵筒。當時我就很擔心他，沒想到那會是我們最後一面。血流成河的種族大屠殺取走了我朋友的性命。

當我再次回到曾經先後與穆尼翁金迪、朱利亞諾共度歡笑時光的著名茶園時，我發現全都被燒光了。那麼辛苦種植並採收的特種茶，如今蕩然無存。在那片慘遭蹂躪的土地上，到處是骸骨。說不定那些遺骸正屬於我們所認識以及曾與我們共度如此美好時光的人……。

好奇怪，世上有些地區會特別烙印在我們各人心中。我年輕時從事經濟學家的工作，曾為了尋找基伍地區極其肥沃的土壤而跑遍盧安達；成為攝影師之後，我為專題「工人的手」重返盧安達。一九九四年，我在盧安

達目睹了整個災難。一九九五年，我又回到盧安達觀察難民重返家園。在執行我的下一個專題「創世記」期間，我想拍攝北基伍省首府戈馬（Goma）的火山爆發和維龍加山脈國家公園（Parc national des Virunga）的大猩猩。

我來來去去，為一些理由且在極為不同的情況下重返盧安達。總共幾次？連我自己都搞不清楚，但總是去同一個地方。我並沒有刻意下定決心，我的很多故事最後卻都在那裡發生。在基伍湖附近。

第十六章

死亡當前

誠如上文所言，在做專題「出埃及記」期間，我看了太多痛苦、仇恨、暴力，因此完成報導後，我的信念產生了很大的動搖，但我並不後悔做這一系列報導。「面對暴行，怎樣才算是好照片？」不時有人這麼問我。我的答案只有幾個字：「攝影是我的語言。」攝影師到了現場就要閉上嘴巴，無論情況如何，他在那裡為的是觀看並拍照。我透過攝影工作，透過攝影表達思想情感。我也透過攝影生活。

我喜歡盧安達。我一心想拍攝那裡的工人、茶園及公園的美景，甚至發生在當地的暴行，只因為我喜歡這個國家。而在大屠殺這段恐怖時期，我全心全意拍攝盧安達，因為我認為世人都應該知道。無人有權置身於時代的悲劇之外，因為我們所有人在某種程度上，都對我們選擇生活的社會中所發生的事情有責任。

我們都應該承認，我們所有人共享的這個消費社會，剝削了地球上許多居民並使他們陷入貧困。南北半球貧富不均造成的悲劇，以及由此衍生的一系列災難，人人都應加以瞭解，無論是透過廣播、電視、閱讀報刊雜誌或是觀看照片。這是我們的世界，我們有義務承擔責任。災難並不是攝影師製造出來的。災難是我們共享的這個世界功能失調的徵兆。攝影師在災難現場的功能猶如鏡子，和新聞工作者一樣。可別跟我提什麼愛看熱鬧

的人！所謂愛看熱鬧的人，指的是袖手旁觀的政客和促成盧安達鎮壓事件的軍人。看熱鬧的是這些領導人，還有因自己的各樣過失而未制止暴行，令數百萬人慘遭殺害的聯合國安全理事會。

我總是力圖呈現被攝者的尊嚴，尤其是暴行、事變的受害者。這些人在接受拍照當下已經失去家園、目睹近親（往往是他們的子女）慘遭殺害。絕大多數的人都是無辜受害，根本不應遭受加諸他們身上的不幸。我拍攝這些照片，是因為我認為人人都應當知道。這是我個人的觀點，但我不勉強任何人看這些照片。我的目的不是要教訓人，也不是要藉由激發我也不知道是哪種的同情心，好喚醒世人的良知。我拍攝這些影像，是因為我有道德上、倫理上的義務要這麼做。或許有人會問我：在這般動盪的時刻，什麼是道德？什麼是倫理？答案是，在臨死之人面前，我必須決定是否要

按下快門的那一刻。

第十七章

地球研究所：一個實現的理想國

二〇〇〇年，我們出版了兩本書：《出埃及記》（*Exodes*）和《流離兒童》（*Les Enfants de l'exode*）。如果說，流離失所的人大多是受害者，那麼他們的孩子更是無辜。儘管如此，這些孩子經常表現出令人難以置信的適應力，以及遊戲與歡笑的能力。不過，在所有這些餓得皮包骨、髒兮兮、受傷或截肢的孩子身上，尤以他們的眼神最令我感動。我在獻給流離兒童的這本書上題了獻詞：「給所有孩子，願他們在看這些照片同時，也能被引導省

思隱藏在這些三面容背後的存在問題。」

《出埃及記》的照片流傳全世界，成千上萬的人都看得到。這些照片在無數美術館和展覽廳展出，世界各地的雜誌也曾轉載，而我也舉辦很多場講座。然而，當時我的身心狀況皆不佳。直到那時，我從未想過人類會是對自己同類如此殘酷的物種；我沒辦法接受這個事實。我很沮喪，陷入悲觀。我也對所有經濟、社會及政治上的動盪，導致地球變成目前的狀態感到絕望。人類砍倒的樹、破壞的景觀、毀掉的生態系統都令我灰心。

因此，我考慮提出一個攝影計畫，來揭露污染和森林破壞的問題。與此同時，蕾莉亞興起了一個絕妙的念頭，就是在我們位於巴西的那塊受災地（一九九〇年從我父母繼承而來的土地）重新植樹造林。我們大膽投入這場瘋狂的冒險，沒想到，突然間，樹又長出來了。

葡萄牙人在十六世紀來到巴西時，巴西沿岸有三千五百公里覆蓋著大西洋沿岸森林，內陸則涵蓋約三百五十公里，相當於法國面積的兩倍。我父母的土地即屬於這個生態系統。政治大赦後，蕾莉亞和我獲准回國時，我們發現樹全被砍光了。這些著名的佩羅巴（perobas，近似橡樹的植物）和其他許多樹種，原是用來供應蓬勃發展的巴西城市住宅以及製造鋼鐵業所需的木炭。但隨著森林砍伐，雨水把所有東西都沖走了。昔日我父母所擁有的那片覆蓋牧地、稻田和森林的肥沃土地，如今成了光禿禿一片。我童年時期住在那片土地上的三十幾戶家庭也不見蹤影，只留下牧牛人而已。我們每次回去，都看見惡化的過程正在加速。

面對這樣的災難，有一天，蕾莉亞對我說：「塞巴斯蒂昂，我們把樹種回去吧。」我們沒有資金，也不住當地，更不知道一棵樹要多少錢，但

我們決定碰碰運氣。我們去見了一名以恢復生態系統聞名的工程師黑納多（Renato de Jesus），他為我們深入分析那塊地的土壤狀況。六個月後，他提出一個計畫給我們：重新種植兩百五十萬棵樹！而且，還得留意多樣性。要重建生態系統，至少需要兩百個不同的樹種。該怎麼做，上哪兒找資金？我們一籌莫展。但我們跟自己說：「就做吧！」這位熱衷以原生樹種重新植樹造林的工程師向我們保證，我們將會得到很多援助，因為恢復生態系統的需求很大。

我和位於華盛頓的世界銀行相約，接見我的人覺得我的想法十分瘋狂和好笑，但還是幫助我們和一個極受矚目的巴西生態網取得聯繫。該網絡成員大都來自於我成長的米納斯吉拉斯州，我們因而從中發現另一個「瘋子」：米納斯吉拉斯州公園與林業處處長瓦力（Celio Vale）。他一見到我們

就很熱情，馬上允諾要提供援助。有了他的幫忙，我們單憑「要完全以原始森林樹種來重新造林」的承諾，就在一片完全毀壞的土地上創建了巴西第一座國家公園。從此，我父母的這片土地受到保護：這塊地變成自然界遺產的特別保護區，再也不能用作耕地。起初，我父母對我們的計畫存疑，尤其認為城市人的空想會毀了我們。然而，父親直到九十五歲去世，仍有時間親眼目睹這些樹重拾生長的權利。

為了資助這項計畫，我們決定投注工作所得。本地礦業公司，也就是多西河谷企業（同時也是黑納多服務的單位）領導階層，也覺得我們的想法很瘋狂，但還是同意提供援助。該企業為滿足重新栽植原生樹種的需要，本身設有苗圃。他們分送一些幼苗給我們，並派幾名工人提供必要協助，甚至還撥款贊助，而與世界銀行共同運作的巴西生物多樣性基金會也

挹注資金。我們最主要的幫助來自巴西聯邦政府、米納斯吉拉斯州和聖埃斯皮里圖州，還有很多巴西的企業和基金會。其他給予我們莫大幫助的，包括法國與摩納哥的企業和基金會；西班牙阿斯圖里亞斯（Asturies）和巴倫西亞自治區（Generalitat Valenciana）政府；義大利艾米利亞羅馬涅大區（Émilie-Romagne）、羅馬省、弗留利（Frioul）和帕爾馬市（Parme）。

就這樣，我們已經成功種回兩百萬棵樹，其中包含三百多個樹種！而我們的行動尚未結束。我們深盼到二〇五〇年，除了完成自然保護區的植樹計畫，還能在保護區隸屬的大河谷種植至少五千萬棵樹。

說實話，在一九九九年十一月雨季結束之際，我們種下第一批樹苗時，我認為沒有一株樹苗活得成。但到了二〇〇〇年年中，我們竟發現一些七十公分高的嫩枝。一棵小灌木猶如一個小嬰兒，從一出生，就是完整

的人類。大人必須給小嬰兒溫情，保護他、教他學步，但基本上他已經具備人類的所有反應。小灌木也是如此：經過六個月，雖然只長七十公分，卻已具備成株的所有結構。昆蟲會飛入它的小花兒覓食；當它的小葉子落地，螞蟻就來抬走。這已經形成一個宇宙。蕾莉亞常說：「我們有個森林寶寶」，但這已稱得上是一座森林。

此後，我們也有自己的苗圃，現在輪到我們提供樹苗給米納斯吉拉斯州和聖埃斯皮里圖州的生態計畫。每年我們的苗圃有能力培植一百萬株樹苗，分屬一百多個不同的樹種。在昔日的農場畜欄附近，新的建築物如雨後春筍般湧現，如今用作森林環境教育中心：地球研究所[1]。我們中心招

收護林員、農民、鎮長、市鎮推土機操作員，也接待本地學校的學童，以便教育他們從小就關注砍伐森林的問題，並幫助他們瞭解生物多樣性的重要及重建生態系統的必要性。

很多動物都回來了，就連美洲豹，我們森林食物鏈上最龐大的動物也回來了。美洲豹會出現，是因為牠在這裡找得到足夠的食物，這意味著食物鏈已經恢復。這塊土地幾乎變得比我小時候的景緻更美。面對眼前美景，我心中再度湧現一種狂喜。於是，沒多久蕾莉亞和我就開始思考，我們得完成一個攝影故事，把這世上所有的美都呈現出來。我們想要呈現萬物的開始，因為在重建這片森林同時，我們也正在重新創造一個生命周期。

為了這個新的攝影專題，我們詢問了全球最大的環保非政府組織「保護國際」（Conservation International），總部設在華盛頓的這個組織，密切關

注世上所有維持原始狀態的地區。多虧該組織，我們發現地球上仍有將近百分之四十六的自然生態環境依然保存完好。人類已摧毀地球的一大半，非同小可，但另一半（或說將近一半）依然完好無損，這讓我感到很不可思議。一部分亞馬遜雨林確實遭到破壞，但仍有至少百分之七十五沒事，其中大部分在巴西。世界各地都有人破壞熱帶雨林；然而，始終有一大部分完好如初。另外，所有人類難以接近的沙漠和酷寒之地，無論是位於南半球或是北半球，也都逃過人為的破壞。南極洲有百分之九十九點九維持原始狀態，而位於海拔高度三千多公尺的土地也因為太難開發而逃過一劫。

經過多方考慮、討論，我們逐漸擬出一個計畫。接著，我們開始尋找資金。我們與法國《巴黎競賽》雜誌、美國《滾石雜誌》（Rolling Stone）、西班牙《先鋒報》（La Vanguardia）、葡萄牙《觀點周刊》（Visão）、英國《衛報》

（The Guardian）、義大利《共和國報》（La Repubblica）等刊物達成專有出版權的協議。起初，我們打算由這些協議以及接下來八年將追蹤報導我們專題的刊物，來提供這個專題所需要的資金。但報刊雜誌因網際網路興起而營運不佳，我們不得不另找合作夥伴。因此，我們也獲得一些美國的基金會以及一些企業提供贊助，像是上文提過的，我們在巴西的合作夥伴多西河谷企業。

第十八章

回到本書開頭

二〇〇二年，攝影計畫「創世記」的構想誕生了。我打算走訪保護區、酷熱或嚴寒地區、乾旱或繁茂地區，為此，我們得具體籌畫三十二個專題企畫。至於行前的個人準備，有了多年的實踐與親身經歷，我終於變得很熟練。我有四個大箱子，裡面裝了我在攝氏零下三十度、高海拔地區、潮溼地區或酷熱地帶維生所需的一切。隨著時間，我已學到一個對我而言至關重要的觀念，那就是，最重要的還是攝影器材：我的相機，以及在長途

旅程中用來細心排放底片的行李箱。

進行「創世記」之初，我並沒有助手隨行。我其他所有的攝影考察也都如此，因此，我想我應該可以凡事自己來。我在二〇〇四年一月四日，前往加拉巴戈斯群島進行第一篇報導時，在當地找了一名嚮導，但我仍是隻身由巴黎前往目的地。二〇〇五年，我在南極洲和記者凱拜利（Gil Kebaïli，負責法國電視一台介紹大自然的節目 Ushuaïa）一同乘坐雙桅縱帆船「塔拉」（Tara）[1] 時，他勸我別再單獨旅行，因為這類報導涉及很多安全規則。其實，我發現走在冰川上，很可能平白無故就掉進很深的冰川裂縫。凱拜利成功說服我帶助手同行。回程中，我遇到高山嚮導雅克‧巴戴勒米（Jacques Barthélemy），他教我重新學習徒步、攀登並使用繩索和安全吊帶。之後，他陪我完成大部分的報導。

我和蕾莉亞一起審慎規畫在長達八年的這個攝影專題中，我將如何藉由徒步、搭小飛機、坐船、划獨木舟、甚至坐熱氣球（我最美好的一個回憶）周遊世界的行程。在此之前，我把多年的歲月用來呈現日常生活中的女人、男人和孩子的樣貌，今後我打算拍攝火山、沙丘、冰河、森林、河流、峽谷、鯨魚、馴鹿、獅子、鵜鶘、叢林世界、沙漠及海冰。

我很高興能夠因此多次重返非洲，這次不再是為了目睹悲劇，而是去捕捉非洲大陸浩瀚的美。我也走過撒哈拉沙漠，並拜訪了地球上的幾個祕境，尤其是島嶼。除了上文提過的加拉巴戈斯群島，我也去了依然保留絕

1 「塔拉」（Tara）是一艘由布爾古瓦（Étienne Bourgois）指揮的雙桅縱帆船，其使命是探勘並保護環境。自二〇〇六年九月至二〇〇八年二月，為響應國際極地年，「塔拉」駛入北極海以觀察由於氣候變化造成的種種現象。

佳環境品質的馬達加斯加、蘇門答臘、明打威群島，還有新幾內亞和西巴布亞省。我沒將歐洲列入這一系列報導，因為歐洲現今幾乎不存在完好的地方，感覺到處都有人類介入的痕跡和污染的破壞。相對地，我踏遍亞洲，翻越喜馬拉雅山，三次遊覽俄羅斯位於亞洲的領土。我也沒錯過南美和北美。幸虧有國家公園，美國人得以和自然環境維持非常緊密的關係，儘管有遊客進出，他們還是成功保存了自然面貌。我再次北上加拿大，進而迎戰阿拉斯加的嚴寒氣候和地球北邊浩瀚的冰雪世界。我遍遊亞遜雨林，還去了阿根廷、智利、委內瑞拉，以及位於合恩角（cap Horn）和南極洲之間的智利群島——迭戈拉米雷斯群島（Diego Ramirez）。之後，我去了福克蘭群島（Malouines）、南喬治亞島（Géorgie du Sud）、擁有活火山且是現存最大企鵝聖地的南桑威奇群島（îles Sandwich du Sud）。對我而言，這些

都是位於世界盡頭的島嶼，正如巴西有人說，是遙遠到彷彿是風吹到盡頭而折返之地。我見到超乎想像的各種景色，而且每趟旅程都獨一無二。

這些年的生活很精采，帶給我極大的喜悅。在目睹難以計數的人間悲劇之後，我見到那麼多的自然之美！多虧亞馬遜影像圖片社團隊的協助，隨著我陸續完成報導的過程中，已有很多內容刊登在國際媒體。二〇一三年四月，兩個版本的《創世記》出版了。甚至在我尚未完成所有報導以前，這些照片便已在世界各大美術館展出，從倫敦到紐約，途經巴西、多倫多、羅馬、新加坡，當然還有巴黎。我想，我和蕾莉亞已經透過這些照片向地球致敬。我們也希望藉此喚起世人省思，我們必須尊重地球，趁還來得及的時候保護地球。

在進行這一系列報導期間，蕾莉亞經常到當地找我。有好幾次，我們

一起為大自然壯麗的奇景以及數百萬生長在其中的物種所散發的生命力屏息驚嘆。最後，地球為我們上了一堂很棒的人性課程：在探索我的地球同時，我也重新認識自己。我體會到，我們每個人都屬於同一個總體，也就是地球體系的一部分。

例如，我在加拉巴戈斯群島進行第一篇報導期間，有一天，我看到一隻鬣蜥。按理說，這隻爬行動物與我們人類這個物種毫不相干。然而，在觀察牠前足的一隻爪子時，我突然看見中世紀戰士的手。牠的鱗讓我聯想到鎖子甲，而在那鎖子甲下方的指頭竟然酷似我的指頭！當下，我對自己說：這隻鬣蜥是我的遠親。證據就在我眼前，我們都源自相同的細胞，只是各物種後來隨著時間以自己的方式、按照所屬的生態系統演化。這張鬣蜥爪子的照片四處流傳，常有媒體拿來引用；如果這張照片有助於傳遞我

領悟到的這個觀念，我會很高興。總而言之，我想要藉著「創世記」呈現

蘊藏在生物裡面所有組成元素的尊貴與美，以及我們都來自相同的源頭這

個事實。與這隻鬣蜥的相遇，使我更確定這個攝影專題早就選好的標題：

「創世記」。對我來說，這個標題與宗教信仰無關。我想要表達的是，使物

種多樣化的初始是如此和諧，而且我們都屬於這個奇蹟。

第十九章

尋找人類的痕跡

在此之前，我把攝影生涯全奉獻給社會問題，因此，拍攝植物、礦物與動物或許是我人生中的一件新鮮事，是一場名副其實的冒險和一大學習。但我並未就此遺忘人類。只不過，我是去見人類原本的樣子，也就是數萬年前生活的模樣。

為了追尋人類的起源，我去探訪一些仍與大自然平衡相處的族群。這些群體未必是遠離我們現代文明的部落。例如，我去了位於巴西中部馬托

格羅索州（Mato Grosso）的上欣古（Haut-Xingu）河區，一個由亞馬遜河的支流欣古河（Rio Xingu）灌溉的地區。該區的印地安人口約有兩千五百人，散居十三個村落，講阿拉瓦克語（arawak）、加勒比語（caribe）和圖皮語（tupi），領土面積相當於兩個比利時。世人在一九五〇年代發現這些原住民。現今，這些印地安人也穿人字拖，手裡拿著開山刀，靠一片太陽能板收聽廣播。每天下午，國家印地安基金會（Fundação Nacional do Índio，簡稱FUNAI）會透過無線電廣播提供他們醫療援助，如有他們的護士無法自行解決的病患，就會派一架小型飛機前來把病人送到醫院。因此，他們十分清楚自己是脫離大多數人的少數族群。他們知道世界正在發生什麼事，也很熟悉西方文明。但他們依然裸體度日，生活節奏也始終依循儀式、宇宙和神話啟示的曆法，輪流在不同村落舉辦互邀參加的儀式。

二〇〇五年夏天，為了拍攝古依古魯斯（Kuikuros，略多於四百五十人，分住在兩個村）、烏拉斯（Wauras，約三百二十人）、卡馬尤拉（Kamayura，約三百五十人，分住兩個村）等三個部落，我在上欣古河區待了三個月，體驗到一些難忘的時刻。在卡馬尤拉部落，我參加了一種由女人主理的儀式：阿木瑞枯瑪（amuricumã）。根據傳說，有一天，部落中的男人去打獵時慘遭巫術變成豬。回到村子後，女人打了他們，開始把他們當成豬對待，並接管部落的運作、安排捕魚之事（他們靠捕魚維生）等。在持續一個月的儀式期間，女人命令男人做事，男人則有義務協助女人。儀式結束後，部落又恢復日常生活。

至於古依古魯斯和烏拉斯這兩個部落，我見過他們進行「庫哇魯皮」（kuarup），也就是葬禮儀式。我小時候，在巴西雜誌中看到描述這些儀式

的文章時，總是邊閱讀邊想像，一直很想親自體驗看看。這種向亡者致意的儀式會進行整整一年，但在最後三個星期達到活動最高潮。在舉辦結束儀式的慶典前，整個部落不分男女孩童（老人和狗留在村裡），全都出動去捕魚兩星期，以便有足夠的食物餵飽受邀參加慶典的三四個部落（約一千至一千五百名客人）。我們跟著登上他們的獨木舟，沿著瀉湖溯流而上。在捕魚處附近，印地安人會搭架生火。一捕到魚，就馬上燻熟確保食物得以保存。接著，再用灌木的厚葉片包起來，全數重約三十公斤。待捕魚的人認為漁獲量已足夠，眾人就回到村裡。那裡，已有人準備好備用的麵粉（從木薯根提煉而成的主食）。客人到達時，村民就拿魚和麵粉來款待他們，每個部落也帶來自己燃燒某幾種葉子製成的香料和鹽作為謝禮。

晚上，眾人就在森林裡安歇，他們會規畫空間以便懸掛吊床。所有印

地安人都睡吊床，無一例外。印地安人外出時，都是單獨行動。無論是去捕魚還是打獵，他都會隨身攜帶自己的吊床、弓、箭或全套捕魚工具：必需品的概念是為他們而存在。待在部落期間，我每天晚上也睡吊床，但我覺得我可以一輩子這麼做。我們在巴黎的公寓就有好幾張吊床。巴西人吸收了原住民的這種文化元素：有幾百萬巴西人睡吊床，主要分布在北部及東北部地區。

「庫哇魯皮」的主要慶典很美。慶典的名稱源自一種樹，用來代表前一年去世的人。在薩滿主持儀式期間，幾個男人去砍一棵庫哇魯皮樹，再把象徵死者的樹幹帶到四周坐滿與會者的場地中央。大家輪流獻上死者生前喜愛的東西當作祭品。接著，他們在樹幹前開始邊哭邊跳舞。這是回饋死者生前廣愛眾人、帶給周遭所有人快樂的一種方式，同時也表達生者的

悲傷。在樂師以類似瑞士阿爾卑斯長號的樂器演奏的樂曲聲中，兩三百人同時跳舞。經過十天的唱歌、跳舞、流淚、歡笑，眾人的情緒都宣洩完畢之後，類似羅馬競技場的捽跤競賽緊接著登場，男男女女共計十來對上場比賽。目的不在於彼此過招，而是盡情展現武力。無可避免，其間會有人受傷。最後，他們把獻給死者的禮物重新分配給在場的人，然後再把庫哇魯皮樹幹帶去扔在水裡。悼念儀式到此完畢：亡靈被驅逐了。這些儀式寓意深遠，充盈著強烈的情感。能參與其中，對我而言實在是莫大的殊榮。

第二十章

尊重原始部落

這一系列報導，正如我獻給亞馬遜雨林原住民的所有報導，事前都經過長時間與人類學家以及巴西內政部長管轄的國家印地安基金會一起籌畫準備。國家印地安基金會與首當其衝的「原住民運動擁護者」時常飽受批評，有些人指責他們想讓印地安人幸福卻違背對方的意願，而且擅自決定該做什麼才對他們想保護的這些居民有益。然而，無可否認，對那些多少受到威脅的少數群體而言，這些組織的確扮演了非常重要的角色。現今巴

西有百分之十二點五以上的領土，是經法律認可的原住民保留地（相當於
法國面積的一點五倍），這是世上絕無僅有的記錄，而這項成就主要歸功
於國家印地安基金會。

　過去，有些亞馬遜雨林的部落被趕出他們自己的土地。其他部落，像
是一九五〇年代第一次有外人接近的上欣古河區部落，則有過一次遷徙，
移往他們位於馬托格羅索州（Mato Grosso）保留地附近的城市。然而，這
些部落都以狩獵採集維生，他們不懂農場或城市中的農活。很快地，他們
淪為馬克思主義所謂的「流氓無產階級」（lumpenproletariat）[1]。這些原住
民很多耽溺於酒精，其中許多人因過度悲傷而死。有些人則回到自己原先
居住的村子，重拾祖先的習俗。他們尚未完全恢復傳統的生活，但卻找回
自己的語言、生活方式、文化、歷史，還有自己命運的掌控權。

巴西自一九九五年左派政府上台以來，少數族群的處境有了改變。很多原住民的土地被限定範圍，有些則合法化。有時，原住民運動擁護者終於成功說服政府驅逐非法占據原住民土地的農民。二○一三年六月，我與全球原住民族求生存組織（Survival International）[2] 以及國家印地安基金會合力完成有關印地安人阿沃斯族（Indiens Awas）領土的報導，揭發農民入侵原住民的土地並竊取他們的木材。然而，原住民的領土和木材也是巴西的公共財產。以欣古原住民公園（Parc indigène du Xingu）[3] 為例，用於公

1　編註：流氓無產階級（lumpenproletariat），源自德語，字面意思為「穿著破布的無產階級」。在馬克思主義理論中，指沒有階級意識的無產階級，這些人通常沒有受過教育，且有暴力傾向，大多是乞丐、小偷。

2　譯註：一個為全球部落民族生存而戰的組織，旨在維護全球部落民族的土地、生命與生計。

3　譯註：一九六一年創建於馬托格羅索州，其官方目的是保護該地區的環境和欣古河區的原住民部落。

園附近大片大豆田的殺蟲劑和肥料污染了供給欣古河區的河流；森林砍伐也改變了這個地區的生態系統；最後，蓋在欣古河上游、用於水力發電的水壩，則改變了河流的流量與規模。正在興建的貝盧蒙蒂大壩（Barrage de Belo Monte，位於中欣古河區）對森林、河流及原住民人口是極大的威脅。

一旦興建完成，想必會是我們這個時代最嚴重的一椿環保罪行。

沒有國家印地安基金會，某些原住民部落很可能已經消失。例如，我在二〇〇九年訪問的佐埃部落（Zo'é），當時該部落僅有二百七十八名成員。這個少數群體屬於生活在大西洋沿岸的圖皮－瓜拉尼語系（Tupi-Guarani），卻定居在遠離大海的地方：想必他們是很久以前就遷入森林深處，再也沒出來。十六世紀，有耶穌會士在著作中提到，佐埃人出沒的地方離亞馬遜河不遠。之後，他們就消失無蹤，直到最近有人再發現他們，

絕對錯不了，因為他們的下唇和下巴之間插了一根很有特色的木棍[4]。

一九八二年，一些北美傳教士闖入佐埃部落，意圖把這些「迷失的靈魂」帶回上帝面前。當時，國家印地安基金會介入並和聯邦警察聯手驅逐這些傳教士和他們帶來的所有東西。除了這次接觸外界，佐埃人始終過著遺世獨立的生活，只接受少數白人（譬如我）在受規章約束的範圍內探訪。

只要印地安人同意，國家印地安基金會就會准許探訪。不過，該基金會強制嚴格的衛生規定，因為這些原住民沒得過傳染病，訪客很可能傳染疾病給他們。此外，前往部落前，訪客必須接受一連串的檢驗和叮囑。例

4 編註：佐埃人會在女子約七歲、男子約九歲時，於他們的下嘴唇和下巴之間穿孔，插入大小不一、名叫波士魯（poturu）的木棍。

如，不可以給小孩子吃糖果，因為他們的牙齒完整無缺，一旦開始吃訪客引進的糖，可能會得蛀牙。國家印地安基金會也負責與部落談判，他們一起決定訪客必須給什麼東西以換取前往當地工作的許可。大多數族人寧可要禮物，也不要錢。有些人想要舷外發動機的馬達，其他人則想要用來做首飾的彩色小珠子（misangues）。訪客會照約定準備這些東西，但印地安人會預先告知他們不要中國貨，因為中國貨比較不漂亮。他們要最好的：捷克貨！

我和協助翻譯的巴西利亞大學語言學家阿胡達（Ana Suely Arruda）一起在佐埃部落待了將近兩個月。隨著時間，我交了一個朋友：伊波（Ypo）。我很喜歡這位朋友，我們經常一起散步好幾個小時，途中沒有一條蛇逃得過他射出的箭。他好愛我的瑞士刀。但國家印地安基金會的負責人喬安

（João）曾囑咐我不可以隨便給他們東西。我向伊波解釋，如果把刀子送給他，喬安以後就再也不讓我來看他了。他回答我：「好吧。可是，當你搭飛機離開部落，飛越森林上空時，要把刀子往下丟。我知道飛機的路線，我會去撿回刀子。」我覺得這個想法挺棒的：要在這片森林找到東西似乎不可能，但是他，他覺得自己辦得到。我敢肯定，我若把刀子往下扔，他會找得到。不過，我沒這麼做。無人有權利決定什麼對他們有益，但我還是決定遵守國家印地安基金會的規定。我的攝影計畫不是為了批判，也不是為了做人類學分析。

二○一二年，就在我短暫停留後，佐埃人消失了。他們離開了自己的村子，只留下再也走不動的老人。他們在森林裡走了三百公里，只為了去看一座城市，並參觀他們從修道士和偶爾接近他們的少數白人（譬如我）

口中的這個世界。我聽說他們最後又回到自己的村子。這一次，沒人為他們做決定：他們就只是比較喜歡繼續自己的生活方式。

佐埃人的溫柔仁慈讓我深受吸引。他們從未經歷暴力，也不會吵架。

更令人驚訝的是，他們不懂謊言。我不知道是什麼人、哪一個文明發明了謊言，但佐埃人不說謊。有誤會發生的時候，衝突雙方會爬上樹幹，各據一方，各自的支持者則守在他們後方。這兩人輪流陳述不和的理由，當一方提出一個論點，聽眾中隨即有人提出糾正或委婉表示不同意見，接著換另一人回答，以此類推。整個過程幾乎像是一個驅邪儀式。無論如何，誤會在和諧中結束，也給了大家機會慶祝和解。

佐埃部落並不存在「不」這個字，也沒有所謂的制止。我由切身經驗明白到這點。有一天，我要拍攝一群婦女和孩子，其中有個男孩不停地亂

喊亂叫。一度，我很火大，便請阿胡達要孩子的母親叫孩子安靜下來。她與那位母親談過後，尷尬地向我解釋：「塞巴斯蒂昂，他們不知道怎麼斥責孩子。他們不會說『不』。」

這裡的人都和人類起初一樣裸體生活，但他們都很清楚照相機為何物。他們會在鏡頭前擺姿勢，而且對於自己能透過我的作品被人觀賞、打量感到自豪。他們會看自己在水中的倒影，所以認得自己的影像。此外，當年福音派傳教士被趕出部落時，佐埃婦女說服了國家印地安基金會把那些西方人曾讓她們發現，且她們說什麼也不肯放棄的某樣東西留下來：鏡子。至於我們世界的其他東西，他們毫不渴慕。

佐埃人有一部自己的藥典，他們知道抗生素和消炎藥是什麼。我們把製作過程工業化並開發合成產品，但他們掌握所有基本原則。彈道學法則

對他們來說根本不是祕密。他們按照自己希望的射程遠近或鎖定的特定獵物，以不同方式把羽毛搭在箭上。我們把這些做法數學化，但其實道理是一樣的。

佐埃人不分男女採多配偶制。幸虧他們有一套非常精確的譜系，所以至今仍避開近親繁殖。總而言之，他們擁有一套科學，而且早就制訂好社會制度。他們不求問神，不參考任何超自然原則，也沒有任何宗教活動，但他們會執行一些儀式，也蘊藏豐富的智慧。他們的團結意識很強，心中充滿愛，且疼愛自己的孩子：他們在各方面都跟我們很像，只是生活方式如人類一萬年前那麼簡單。我們和他們之間的差別，就在於與大自然的關係。

一如我隨著「創世記」專題見到的所有族群，佐埃人對自己的環境知

之甚稔。自從都市化以後，我們再也不認識樹的名字，不留意動物的交配季節，對大自然的循環也變得一無所知。在歐洲，農村人口外流已進行好幾世紀；然而巴西卻有百分之九十的鄉村人口，在短短五十年內變成百分之九十的城市居民。急劇的轉變切斷了人類與大自然的關係，而這種現象在全球各地隨處可見。

第二十一章

我的數位革命

「創世記」專題進行到一半，我從膠卷攝影改為數位攝影。真的是一場革命。尤其是，為了這個攝影計畫，我已面臨兩大挑戰：去拍攝我直到當時從未拍攝過的事物，也就是景觀與動物；其次是更換底片格式。為了在大尺寸的印放相紙上得到更好的影像品質，我將底片格式換成中片幅的4.5×6。

自二〇〇四至二〇〇八年，我都使用賓得士645相機（Pentax

645）[1]，在此之前則用底片格式24×36的徠卡相機。將底片改為中片幅格式，不只意味著改變尺寸與相機的重量，也改變了整個景深。操作方式完全不同於24×36，必須更頻繁調節光圈。尺寸與負片的比例也不同。4.5×6方正多了，我不時拍攝到歪斜的天際線，這是過去使用底片格式24×36的徠卡相機時從未發生的事。

　　我用24×36格式的相機時，所用的底片是Tri-X 400。換成中片幅的相機後，我又找到Tri-X pan 320，同一種底片的另一個型號[2]。這種底片是專為攝影工作室和結婚照而設計，用於特定光線下，效果很棒，但其他條件的光線，像是森林濃重的綠色，就很難呈現效果。因此，我又找到尺寸大三倍但品質較差的底片；由於原料價格上漲，底片的成分事實上也有所改變。隨著銀的市價暴漲，感光乳劑中的銀鹽量減少了，灰階色調因此少很

多。所以我與合作的兩個沖印單位——「黑白影像沖印社」（Imaginoir）和

菲利普・巴什里耶（Philippe Bachelier），必須調整出一個特殊的沖洗方式。

黑白影像沖印社改變了柯達 D76 顯影劑傳統的化學配方，我和菲利普則在

德國的偏遠地帶發現一種顯影劑[3]。總而言之，很棘手、很複雜。

九一一事件打亂了攝影師的生活。自從機場全面設置安全門以後，帶

著底片旅行成了夢魘，因為底片只要經 X 光掃過三四次，灰階色調就會曝

光。在「創世記」系列報導持續進行之際，機場也逐漸加強了管制系統。

―――――

1　5×6 底片格式的負片大小為 41.5×56 毫米；24×36 格式的名稱源自其負片的尺寸（24×36 毫米）。

2　柯達 Tri-X 底片有兩種：ISO 值 320 和 400。Tri-X 400 是為 24×36 格式相機和中片幅 120 相機而造，其長度若用士 645 相機，只能做十六次曝光。中片幅 220 相機允許三十二次曝光。要用 220 相機，只能使用 ISO 值 320 的底片，這種型號是直到二○一○年由柯達公司推出。

3　顯影劑 Calbe A 49。

出發前一星期，雅克和我就開始繃緊神經。我準備在艱困的條件下前往世界的盡頭帶回影像，但同時我也知道拍好的底片很可能難保。一直以來，每次出國攝影，我都是帶著一個裝了六百卷底片的手提箱（約二十八公斤隨身攜帶的行李箱，我都放在機艙）。每次，我都得和航管員爭論一番。

《巴黎競賽》雜誌社和柯達公司給了我幾封信，方便我通關時用來解釋底片的問題，並要求以人工方式檢查行李。可是，就因為航管員什麼都不肯聽，我不知道錯過多少班飛機！在這種情況下，我只得直闖機場管理局。

最後，整件事變得奇慘無比，害我差點放棄自己心愛的攝影。也是在這段期間，數位相機突飛猛進，於是我開始考慮數位攝影。

我的攝影師朋友兼數位影像專家菲利普向我保證，用最新的數位單眼相機可以得到高素質的影像。二○○八年六月，我們開始進行一些對

照測試。佳能公司把最尖端的相機 1Ds Mark III 借我使用，看了測照後的

絕佳效果，我確認我們可以試試看。問題是，如何把檔案保存在硬碟。

有將近兩年的時間，我們和菲利普以及圖片社的放相師瓦萊麗（Valérie

Hue）和奧利維耶（Olivier Jamin）、還有杜邦沖印社（Dupon）激烈地爭論

不休。最後，我們終利順利從數位相機的檔案取得 4 × 5 格式的黑白負

片[4]。這些負片的品質都很棒，因此我們繼續從數位相機的檔案進行銀鹽

沖印。就這樣，我們避開了數位攝影的存檔問題（就目前而言那仍是個現

實問題）。

我不懂編輯，也就是說，我不知道如何用電腦螢幕挑選影像。我做不

[4] 4 ×5 英吋的負片（約 10×12 公分）。

到，因為我從未使用電腦螢幕工作。換成數位攝影並沒有改變我的作業方式。唯一的差別是，今後我不用再扛一個二十八公斤重的手提箱，只要帶著重七百公克、不怕X光掃描的記憶卡就行了。在拍攝現場，我不帶電腦，也不帶硬碟。我只要看著取景窗拍照，就像我做了一輩子那樣。待我把記憶卡帶回亞馬遜影像圖片社，我們就在噴墨專用紙上印出「印樣」[5]。然後我用放大鏡細看這些照片，正如我一直以來所做的那樣。接著，布詠（Adrien Bouillon）會印放幾張 13×18 公分的照片。我和畢法（Françoise Piffard）再一起執行第一次選片，然後在瑪里雅諾（Marcia Mariano）的協調下（她負責確保我們和沖印社溝通無誤），瓦萊麗和奧利維耶印放出24×30公分的格式。我只要把媒介從底片改為數位相機即可。我的語言依然沒變，但最大的差別是印放品質大幅改善。

以前，對我這種只在自然光底下攝影的人而言，要印放出完美的照片很難。放大影像的時候，我僅有幾秒鐘的時間做遮罩處理，但從未取得完美無暇的照片。然而在今日，卻有可能如願，因為印放師可以修飾影像的每個角落。另一個好處是，我現在可以在很弱的光線下攝影並提高感光度。倘若我二十年前就有數位相機，今天我的攝影作品數量恐怕會有兩倍。我過去在室內拍攝的照片，至少有百分之九十五已經遺失，因為我拍攝的是移動中或活動中的人物。在四分之一秒或半秒間拍攝這種畫面，很少能取得清晰的影像。有了今日的攝影器材，我應該辦得到。

5　譯註：「印樣」是指把底片的全部內容印在同一張感光紙上，除了有助於初步檢視拍攝成果，還有圖像編輯的用途。

此外，我們製造的污染也比較少。以往，我們每天倒掉定影液，想想有幾千公升就這樣倒掉了！有了電腦和噴墨印刷，污染少了點。

第二十二章

在示巴女王[1]的國度

　　在衣索比亞高原，從拉利貝拉城（Lalibela）一直到塞米恩國家公園（Parc national du Simien）所做的攝影報導，是我開始使用數位相機後完成的其中一個，或許也是我一生中最美也最有趣的旅程。此行看來像是一個挑戰，因為鮮少有人冒險進入這些近乎未知的地區。有人預告那裡很危

1　編註：聖經、古蘭經和希伯來聖經都曾記載這位人物，是一名統治疆域涵蓋非洲衣索比亞、厄利垂亞及葉門的示巴王國女王。

險，我的身體撐得住嗎？萬一摔斷了腿、被蛇咬了，屆時誰來救我？

二〇〇八年秋天，我至少走了八百五十公里路，徒步穿越只能靠雙腿穿越的群山。有五十五天，我不是走在人工開闢的道路上，而是幾千年來經人重複踩出來的小徑，沿途也沒有任何明確的地形平面圖。我三次攀登四千二百公尺以上的高地，即便地勢較低的地方也有一千至一千五百公尺左右。在攀爬這些極其壯麗的山峰同時，我也追溯歷史的進程。

行前，有人建議我不要輕易相信原住民。因此，一開始我們找來兩個手持卡拉什尼科夫基步槍的警衛保護我們：我和我這支由騾夫和負責運送糧食的騾子組成的小小旅行隊。一路上，除了有孩子因為第一次瞥見白人（而且還是個光頭）而嚇到之外，我們無論去到哪裡都備受款待，因此我很快就辭退那兩名警衛。每隔兩天，我會透過衛星電話聯繫和我一起精心

籌備這次旅程的「發現地理」旅行社（Géo-Découverte，是一個專為科學家設計路線的瑞士機構）。我給他們我的GPS位置，他們再指示我是否走在正確的方向。

我的衣索比亞嚮導馬爾康（Malcom）是個與眾不同的人。我們在一起，不知笑得有多開心！他本身是一名農業工程師，和我在「發現地理」旅行社的瑞士朋友很熟。他還不曾走過這條路，不過我們這次探險是由他領隊。隨行還有一位衣索比亞馬拉松賽跑運動員，他負責扛攝影器材，因為讓騾子馱運器材，可能會晃得太厲害。至於我，我自己背相機的機身。

此外，為了給相機的電池充電，我們帶了很輕又可折疊的太陽能板，以及一些用來儲存電能的小型蓄電池。每當我們在村莊歇腳，我就為相機的電池、電話和電動刮鬍刀充電。自一九九四年以來，我每天剃頭，因為我長

頭髮和留鬍鬚那些年間染上太多寄生蟲。總而言之，在能源方面，我自給自足。

我們平均每天走二三十公里，常常走在礫石上，處於高海拔的寒冷氣溫和將近一千五百公尺相當暖和的環境裡。途中，我們曾經見到雪，接著又穿越極乾旱的土地。有時我們連續四五天幾乎沒洗澡，一發現溪流，大家全都跳進水裡。我們允許自己休息五六小時，洗洗衣服，等衣服一乾，就又重新上路。很辛苦，但這樣的生活同時很美好。走在某些路上，大家都心知肚明，我是第一個經過此地的西方人，不過當地居民不會記得曾在路上和西方人擦身而過。我就這樣鑽入一個猶太─基督教世界，真是不可思議。令人吃驚的是，這裡酷似《新約聖經》裡面所描述的教會。

衣索比亞人是閃族人（Sémites），自認為是示巴女王和所羅門王的後

代。他們為自己是唯一未被殖民的非洲人而感到驕傲。很多衣索比亞的猶

太人，法拉沙人（Falasha，貝塔以色列人）在一九八○年代已經移居以色

列。衣索比亞有百分之六十以上的人口是基督徒，百分之三十是穆斯林。

基督教化起始於西元四世紀，隨著埃扎納國王（Ezana）[2] 改信基督教而確

立，迄今依然持守基督一性論（monophysisme）[3] 的基督教傳統，有別於東

方其他的東正教團體。

　　有兩三次，我們筋疲力盡抵達村莊的時候，有婦女前來迎接。她們

幫我們脫掉鞋子，用一些水清洗我們的腳之後還撫摸、親吻。那場景宛如

2　編註：埃扎納，320～356年在位，為非洲東部古國阿克蘇姆的國王，執政期間皈依基督教。

3　信奉基督一性論的人斷定基督只有一個「神性」本質，反對基督同時具有神性和人性的說法。

基督在福音書中的那一幕[4]！實在很感動。每次我們都收到禮物、食物和

其他贈品，所以一路上什麼都不缺。整趟旅程出發前，因為以為在當地找

不到什麼食物，我們讓十八頭騾子馱了麵團、穀物、金槍魚罐頭、笑牛乾

酪[5]和其他可以保存數月的食品。沒想到，無論我們去到哪裡，都像尊貴

的客人受到熱誠款待。我遇到了既慷慨又令人感動的人民。

　　此行我還參加了衣索比亞人在洞穴教堂舉辦的儀式。這類教堂引領我

們進入地下深處，置身於古老的時代。他們的彌撒很像以吉茲語（guèze）

朗誦的長調悲歌。吉茲語是源自閃米語族的禮儀語言，也是這種語言讓使

用將近兩百種不同方言的阿比西尼亞人（Abyssins）[6]得以聚集在一起。儘

管我事前大略想像過儀式場面，還是覺得十分壯觀。

　　不過，這趟旅程也向我揭露一個我不曾懷疑其真實性的傳說：我們反

覆研讀的歷史寫著，供養埃及人的所有肥沃土壤，是源自衣索比亞高原。

這個法老文明，人類文明和宗教信仰的起源，之所以開花結實，全仰靠來自衣索比亞高峰的土地。聽起來難以置信，但在那裡，我找到了尼羅河富饒的祕密。

尼羅河的淤泥源自衣索比亞高原，由於峰岩遭侵蝕掉落，而在河谷內形成宛如美國科羅拉多州高原峽谷般巨大的峽谷。被雨水沖走的淤泥，滲進即將匯入青尼羅河（Nil bleu）最大支流特克澤河（Tekezé）的小溪，最

4 在福音書題為「在伯大尼受膏」（〈約翰福音〉十二章1-3節）的段落，作者約翰描寫馬利亞為耶穌洗腳。

5 編註：笑牛乳酪（Vache qui rit），法國乳酪品牌，味道不重，受小孩子歡迎。

6 譯註：阿比西尼亞為衣索比亞的舊稱。

後青尼羅河在蘇丹與白尼羅河（Nil blanc）匯集，就成了尼羅河。

面對這些大峽谷，我很想說聲謝謝。感謝這些人民帶給我們人類的一切，以及對一段歷史的貢獻（為了這段歷史，我兒時不知做過多少夢）。

能夠弄清楚這塊土地和這些石頭在地球的命運中所扮演的角色，令我十分感動。我明白到，這裡的礦物在我們世界有著何等重要的地位。觸摸這塊土地同時，我告訴自己：從某個角度來說，這塊土地也是我。它和我，我們都屬於同一個地球。我們都參與了相同的歷史。

最後，我從這趟旅程得到的結論是：我和這塊土地之間並無多大差別，更別說我和加拉巴戈斯群島上的那隻蠵蜥了。「創世記」專題使我明白，萬物互有關連，而且一切都富含生命力。這個專題是我寫給大自然的情書，但我並未因此遺忘人類，因為人類也是這奇妙大自然的一部分。

第二十三章

黑白世界

我並未因為「創世記」專題把鏡頭轉向大自然，就放棄黑白影像。我不需要用綠色呈現樹林，也不需要用藍色呈現大海或天空。在我的攝影中，顏色並不是我關切的焦點。以往我拍彩色照片，主要是因為雜誌社的要求，但彩色照片對我而言意味著一連串的不便。首先，在數位相機問世以前，拍攝彩色照片時的顯影參數選擇性很小。使用黑白底片的話，就可以讓幾個光圈曝光過度，然後在暗房調整圖像的不足，直到精準呈現拍照

當時的感受。使用彩色底片就沒辦法這麼做。

從事膠卷攝影時，為了沖印出彩色照片，我都用正片工作。我把正片放在光台檢視，只留下好的影像。問題是，這麼做往往打亂了原先拍照的順序，這點讓我很困擾。然而，處理黑白照時，底片上的影像會如實複製在相紙上，這就是所謂的「印樣」。拍照的順序可以完整保存下來，即便拍壞的照片也包含在內，故事因而保留了延續性。

編輯黑白底片沖印出來的影像時，我經常再次體驗拍照當時的強烈感受。我還記得拍攝「其他美洲人」其中一篇報導期間，我罹患肝炎，因此在編輯印樣時，我再度覺得自己病了、疲憊不堪（當時我仍自己沖洗底片、印放照片）。數位攝影強化了對我而言至關重要的延續性概念，因為數位相機記錄了每張照片的確切時間，精確到以秒計，這使我得以恢復正確的

圖像順序。印樣是我從事攝影時極為重要的一環，我甚至完整保存了四十多年來所有的印樣、拍照順序以及印放出來的黑白相片。

膠卷攝影時期，我用柯達克羅姆膠卷（Kodachrome）[1] 拍攝彩色照片，當時我發現藍色和紅色好美，美得比照片本身蘊藏的所有情感還引人注目。然而，使用黑白兩色和所有灰階色調時，我可以全神貫注在人物的影像密度、態度和眼神，而不會受到色彩干擾。當然，現實世界不會只有黑白兩色，但觀看黑白影像時，影像會穿透我們內心，我們在心中消化影像傳遞的訊息之後，不知不覺間就會賦予影像色彩。黑白影像這種抽象的東

1 編註：柯達克羅姆膠捲為美國伊士曼柯達公司於一九三五年至二〇〇九年大量銷售及生產的彩色膠捲。

西因而被觀者吸收，為觀者所擁有。我發現這種力量真的很驚人。這也是為什麼我毫不猶豫就想採用黑白色調向大自然致敬。以這種方式拍攝大自然，對我來說是呈現其本色、襯托其尊貴最好的方法。

一切就和接近人類和動物一樣，要拍攝大自然，就得感受它、喜愛它、尊重它。對我來說，這一切必須透過黑白影像才能呈現出來。這是我的喜好、我的選擇，但也是我的限制，而且往往是我的難處。尤其是在南極洲白茫茫的天地，還有特別是西伯利亞，那些太陽鮮少露臉、總是躲在雲層後方的環境中，影像缺少立體感。因此，必須透過印放程序來賦予影像深度。儘管如此，我還是覺得最後得到的影像真的好美。

第二十四章

涅涅茨人的家

二○一一年，「創世記」專題引領我來到北極圈附近與涅涅茨人（Nénétses）相遇。涅涅茨人是西伯利亞最大的族群，也是飼養馴鹿的遊牧民族。我們待的地方冷得要命，溫度大約是攝氏零下三四十度。這裡有很棒的報導條件，執行起來卻極為困難，尤其對我這生在炎熱國家的人而言更是嚴峻的考驗；雅克倒是很耐寒。

我們必須橫渡鄂畢河（Ob，世上最長的河流之一，奔流了五千四百公

里）。還沒過河，我們已經在冰天雪地之中行進了一大段路。那是最難熬的一天，即便對馴鹿而言都很難熬。但我知道我不能錯過這一刻，這是我們逗留此地最重要的原因。然而置身於一望無際的平坦原野，天空白茫茫一片，陽光稀少，在在預告此行沒一件事是容易的。

我預計拍攝一些空照圖，所以事先商借當地政府的直升機，那是一架負載量五噸的 Mi-8 巨型直升機。考慮距離和燃料的續航時間，我只有四十五分鐘可以取景拍照。也因此，事前的準備工作要很仔細，我緊張得不得了。雅克比我還緊張，整夜都很不舒服。我們必須確認飛行員願意打開機艙門，且所有安全帶運作正常，好讓我可以牢牢綁好，站在機艙門口拍照。還得確認電池正常運作，整組攝影器材耐得住強風加劇的寒冷。我也在思索自己的眼睛能否受得了，因為當時我已罹患顏面神經痲痺兩個月

了。不過，就在直升機抵達、我登上機的那一刻，一切都朝對我有利的方向進展，在這種情況下，即使不完美也成了故事的一部分。這就是事先做好準備，進而掌握一切所賦予的力量。即便處在這麼艱難的時刻，這股力量仍帶給我非常強烈的愉悅感。我們感受到自己被帶入一個超越我們能力所及的更大行動中，然而這個行動卻是我們事先耐心建構的結果。

涅涅茨人以最低限度的生存條件，在極其惡劣的氣候中生活。我由於多慮的壞習慣，一直很擔心去到那裡會什麼都缺。抵達當地，我就發現自己為這趟旅行準備的東西比他們所擁有的還要多。一整天結束之際，在雪橇上奔馳數公里後，涅涅茨人會搭起他的帳篷（tchoum，以馴鹿皮製成）。他擁有的一切都在這個帳篷裡面。隔天，他很快拆掉帳篷，把全部的家當又搬到雪橇上。這一切必須夠輕，才不會累壞馴鹿。這些寒帶居民用很少

的東西就能生存；然而，他們的生活卻也跟我們一樣緊湊、豐富、充滿情感。說不定他們活得比我們更精采，因為我們不斷增加有形財物，想盡辦法保護自己，以致忘了如何生活。我們再也不觀賞大自然和其他事物，並且和自身的群體斷絕關係。這讓我擔憂不已，深怕幾乎所有的科技最終孤立了我們。隨著物質不斷發展，人人都可以在自己的角落獨自完成越來越多事情。然而，人類的歷史就是群體的歷史，如今我們卻反倒彼此分離，追求個體化。沒人能說服我相信個人主義是一種價值，更別說犬儒主義了。

問題不在於回到從前。沒有人願意放棄現代生活的安適，尤其這麼做甚至有違進化，歷史上不曾存在這種事。不過，我們也不應失去自己的參照點、本能以及靈性。直到現在，我們存活的基礎是社群意識與靈性，這正是我想放進照片中的元素。我從未以個人主義的方式奪取影像。況且，

我一生為人拍照，從未有過訴訟。有時候，我在最不得已的情況下拍攝身處困境的人，但我從不覺得自己在看熱鬧，我從來沒有這種感覺。但我透過「創世記」專題，反而意識到自己好老、好老。

我感覺得到自己的存在，也意識到自己身處群體中，但卻是置身於五千或一萬年前。這使我更堅定自己的許多信念。無論是涅涅茨人、阿比西尼亞人、佐埃人或是新幾內亞的巴布亞人（Papous），所有我見過的這些女人、男人，都與我沒有多大的不同。確切來說，我們與愛、幸福、快樂，簡言之，就是和生命本質有關的一切，都有著相同的關係。

在與生活方式如同人類原始生活的居民共度幾星期後，我還得到一個證明，就是我們世界所仰賴的大原則，早在人類社會組成以前就已經存在。為滿足組成社會的廣大人類群體所需，工業社會把人類自誕生以來所

獲得的知識與技能系統化。除了上文提過的藥典、彈道學或像是燻魚的做

法外，還可以加上這所有族群對大自然以及充分利用自然資源的知識，也

就是西方人早已遺忘的一切。某些人所謂的「原始」人都很清楚，一塊地

用過之後，應該讓土地休息。我從國家印地安基金會得知，當印地安人離

開一個地方，必然等到一百年後，土地重生時才會回到原地。

我不覺得自己比這些所謂的「原始」人優越，這也是為什麼我去探訪

他們的時候，從不覺得自己是外人。相反地，我發現一些和我年齡相仿的

人，說真的，他們傳授給我的事比我教他們的還多。我們之間有文化交流，

我甚至交了一些朋友，像是欣古河區基古羅族（Kuykuro）的族長阿富卡卡

（Afukaka）。我在他家住了一個多月，離開前，我心想，他或許是我這輩子

見過最有人情味的人，也是最棒的人。能分享他生命中的點滴，實在是太

棒了。

上文提過，這些族群對大自然有著廣博的認識。印地安人能夠感覺到附近有美洲豹，也看得見蛇出沒，而我，我什麼都感覺不到也看不見。無論樹有多高，他們都爬得上去，也能赤腳或幾乎赤腳走在任何地方，而我穿著極為講究的登山鞋卻仍步履維艱。有一次在喜馬拉雅山，經過一整天走高低起伏的下山路之後，隔天我一覺醒來，發現有根腳趾整個瘀青，導致連續兩天無法行走。之後，為能繼續上路，我不得不割掉鞋跟。總之，我稍加改造行走裝備，以便能繼續跟上我的當地嚮導。

所有人都是一樣的，只是我們的生活方式有很大的差異，以至於身體構造不再相同。生活在自然環境中的族群，他們的腳掌呈現三角形。他們的動作敏捷得多，腳趾能夠抓住地面，因此不會滑倒：他們很適合越野。

反觀我們，由於幾百年來穿鞋的緣故，我們的腳掌變得又細又長，再也無法抓地。同樣地，隨著飲食改變，我們的身形也變了。西方人變得太胖，即使法國也一樣，我初抵法國時，當地人還比較纖瘦⋯⋯。

實際上，我可以說，這八年拍攝期間我所得到的最大禮物，就是見到我們人類數幾千年前原本的樣態，這讓我學習到人類這幾千年來不應遺忘的很多事。

第二十五章

我的部落

我真的很幸運能夠發現攝影，而且還是在偶然的情況下！有一天，我父親對我說：「塞巴斯蒂昂，你現在是知名攝影師，你住巴黎。但你有沒有想過，如果我在你還小、在大通膨時期賣掉農場，像當時其他很多人一樣，你會怎麼樣？若真如此，你今天或許在附近農場開拖拉機，或者有可能住在某個大城市的貧民窟。」

他說得有理。我很幸運，能過我一直以來的生活，還能走訪一百二十

多個國家。這就是我所謂重要的連貫性，也可以說是運氣。一切都有可能以其他方式組合。我很可能去蘇聯完成專業訓練，或許永遠不會成為攝影師；又或者在世界銀行工作，也有可能留在巴西搞地下活動，說不定早就喪命。我也可能和蕾莉亞分手。然而，沒有她，我的人生不可能像今天這樣。

蕾莉亞帶給我一種穩定性。她給了我莫大的幫助，我們休戚與共。

每次出國做專題報導，我最快樂的事就是工作結束，坐上計程車，趕搭飛機回去看我的妻子和孩子。她經常一大早就到奧利（Orly）或魯瓦西（Roissy）[1] 迎接我！如果飛機抵達的時間不會太早，她會帶朱利亞諾和羅德里戈一起來。看到他們三人同時出現，我感動得不得了……如果飛機預定早到，她會找人幫忙照顧孩子，然後，等我下機時，她已經在那裡等我。

蕾莉亞是我生命中最重要的伴侶和工作夥伴——在每一件事上皆是：無論是想法、計畫，還是我們的家庭、工作以及環保運動。

我們初識時，她十七歲，而我不到二十歲；從那時起，我們就一同體驗人生大小事。有天早上我走在路上，忽然意識到，當年我們與所屬的激進團體決定我們兩人必須離開巴西的時候，我們還只是孩子。去到異鄉後，我們非常想念祖國和家人。當時蕾莉亞才剛痛失父母，猶有七個兄弟姊妹在巴西。我也有十一年沒見到我的七個姊妹。當我們終於回到巴西，當年我們離開時仍身強體壯的父母已經衰老。

1　編註：法國兩大國際機場分別為在巴黎南邊郊區，位於奧利的奧利機場，和巴黎北邊郊區，位於魯瓦西的夏爾‧戴高樂機場。

思鄉病使我們緊密連結，但我們的生活並非總是平靜無波。我們也曾大吵大鬧，訴請離婚，不知道有多少次瀕臨分手！但我們也共享無數美好的經歷、巨大的喜悅和極深的恐懼。我們共同做重要的決定，很多事情的起始與過程已經不分我和她了。我的人生，就是我們兩人、我們的兩個孩子朱利亞諾和羅德里戈、以及我們的孫子弗拉維歐（Flavio）。這是因為我們倆當初孤身離鄉背井來到現在所在之地，所以總是相依相扶。我們深知在另一個國家生活卻沒有護照、有時手上有錢有時身無分文、甚至得為我們的孩子而戰，是什麼樣的滋味。我記得朱利亞諾註冊中學時，學校單單因為他有個巴西（也就是葡萄牙）姓氏，就直接把他分配到技術學科，完全無視他的興趣。再一次，我們得為他不會被人以偏見歸類而戰。但我們都能承擔這一切，因為是夫妻一起面對。

我深愛我的妻子，覺得她好美。蕾莉亞這人很有活力、充滿生活樂趣，而且對家人有著不可思議的力量。有時我看著她，心想：天啊！難道她開始變老了！這不可能，因為我眼中的蕾莉亞始終是個年輕女孩。我們真的緊密連結。我們的家庭原本可能破碎無數次，幸好這個家始終都在，而且現在一切都很美好。

朱利亞諾很年輕的時候，常隨我去做專題報導，我們一起去了亞洲、非洲，尤其是我前面描述過、處於艱困形勢的盧安達。我們共享很多美好的時光，一起發現新事物、迎接機遇、盡情嬉笑。他深知我熱愛影像和旅行，因而伴隨我從事對我而言極其重要的攝影工作。或許他成為導演並非偶然。此外，他與德國大製片家溫德斯（Wim Wenders）合作執導一部影片介紹我的攝影工作[2]。朱利亞諾住在巴黎，他有自己的生活，但我們常

見面。他和他兒子弗拉維歐，一個優秀的青少年，跟我們夫妻和羅德里戈很親近。

上文提過，家中有唐氏兒這件事，為我們開啟另一個世界。有一天，我們來到羅德里戈白天待的機構。一如往常，置身於這些身心障礙人士之中，看著我們的孩子身邊圍繞著他的朋友，感覺很奇妙。由於經常接觸，這些人也都成了我們的孩子。因為我只有一個「正常的」孩子且我身處一個自稱「正常」人的世界，所以與我是「正常人」的時候相比，這裡呈現的是一個完全不同版本的世界。自從我們這患有唐氏症的兒子出生那天起，我們就踏入另一個感知的層次：擁有另一種生活，看見另一個社會，體驗另一個現實。我就連走在街上的方式都改變了。以前，我不會注意身心障礙人士，但現在我已學會觀看他們。

三十多年來，蕾莉亞、朱利亞諾和我，我們的生活也在身心障礙的世界中度過。我們從中感受到團結，也體驗到疏離。羅德里戈出生後，一些原本和我們很親近的朋友漸漸變得疏遠，有些人就是無法承受這件事。這讓我們好痛苦，但我們可以理解，也知道，比方說，讓孕婦經常出入一個有身心障礙兒童的家庭是多麼令人難受的事。不管怎樣，我們都得理解。

不這麼做的話，會變得滿腹辛酸。我們也明白，很多人不知道該說什麼，不曉得怎麼和一個與眾不同、對你又抱又親、會流口水的孩子相處。幸運的是，並非所有朋友皆如此，有些朋友反而因此更親近我們。

編註：該紀錄片《薩爾加多的凝視》（Le Sel de la Terre）最後於二○一四年上映，戴西亞影片公司（Decia Films）發行。

我們從未讓兒子住養護機構。他白天去教養院，晚上回家。我們無論去哪裡都帶著他，他總是和我們在一起。我所有攝影展的開幕式，他都在場。有些人對此感到訝異，然而對我們來說，這種事再自然不過了。他是我們的兒子，因此他就相當於我們自己。而我們也以他為中心來建立我們的生活。

羅德里戈小時候，我們常試圖拿他和別的孩子比較，想藉此評量他是否進步、有沒有發展，結果總是灰心失望。那時候，我們對這些事沒有做好心理準備。有一天，我們帶他去科隆（Cologne）見一位可以減輕唐式症對臉部影響的整型專家。抵達目的地前，我們停在一間加油站休息，從那裡已經可以瞥見城市。蕾莉亞和我在那裡為整型手術交換意見時，領悟到我們正準備讓兒子為了外觀的問題接受重大手術。他會受苦，而且這麼做

根本不可能治癒唐氏症。這場手術對他毫無意義，只對我們有意義而已。

當下，我們將車子掉頭返回巴黎。這一切，都得實際體驗才能理解。有很長一段時間，我們不斷思索、討論羅德里戈的問題，直到有一天我們終於找到解答：根本就沒有解決之道。他是我們的兒子，他就是我們，而且他生來就如此。我們必須愛我們的兒子，愛他原本的樣子。

說實話，儘管羅德里戈的障礙令我們痛苦，但他也確實帶給我們極大的快樂。上文提過，他讓我們有機會用不一樣的角度看世界、遇見不同的人。他帶給我生命的甜美。我們的兒子證實了我們曾聽過的那句預言：當我們給予時，得到的會更多。不付出的人什麼也得不到，但如果我們願意給予……。

我記得有一次在黎巴嫩南部一個難民營發生的事。當時氣氛十分緊

張，我在同行的聯合國難民署陪同下，和負責這個難民營的巴勒斯坦當局討論拍攝事宜。儘管我已解釋我的工作，可每當我拿出相機，就有一把卡拉什尼科夫基步槍瞄準我。直到有一天，我拍下某個經過我身旁的傢伙，結果他過來親我一下。這人是唐氏症患者。當時我想：要解決人類的攻擊性，或許可以從唐氏症患者身上那著名的第二十一對染色體（多出一條染色體，即三體變異）得知基因變體的由來。因為在唐氏症患者身上沒有攻擊性。他們有時會生氣，但多半是生自己的氣，從來不是針對別人。無論如何，我從沒見過他們對別人生氣，無論在我們兒子身上或在任何我認識的唐氏症患者身上都沒有。

每年，我們為羅德里戈舉辦兩次慶生會：一次在巴西（夏天），一次在巴黎（秋天）。我們聚集了羅德里戈的身心障礙朋友、他們的家人，還

有我們其他的朋友。這是讓兩個世界相遇的機會，也讓所謂的正常人有機會瞭解他們常感陌生的身心障礙者真實的一面。他們因而發現一個截然不同，卻充滿很多歡樂的世界。於是大家開始領悟到，接觸那個世界遠比想像中要簡單許多。

我們常與羅德里戈一起開懷大笑。他很愛畫畫，也畫得很好，常常一畫好幾個小時。顯然他很有藝術感——顏色的藝術。他有位女性朋友鋼琴彈得很棒。他們的天分絲毫不受身心障礙的限制。有一個這樣的兒子，讓我們獲得很多祝福，但也使我們脫離人群，因為他總是與我們在一起。很少人邀請我們帶他同行，我們也不大出門，免得把他獨留家中。有人說，蕾莉亞和塞巴斯蒂昂太少出門，他們不參加展覽的開幕式。但我們和羅德里戈一起生活，有個身心障礙的孩子就是這樣。一開始真的很難熬。然而，

一旦跨越難關，我們就領悟到，今後我們就是會這樣生活，我們必須從中領受最好的部分。

結論

　我在近七十歲時完成「創世記」攝影專題。這一系列報導耗盡了我的體力。我冒著嚴峻的氣候工作，從最冷到最熱、最潮溼到最乾燥，尤其徒步走了很長的距離。在城市，我們習慣走平坦的路面，但在森林裡和印地安人在一起時，我們得在崎嶇不平的地面行進，甚至得從樹上跳過。有時遇到過於高大的樹，還得先坐在樹上，把身體轉向一側，再轉到另一側才能跨越。我們動不動就摔下去，印地安人從不跌落。走在林中的第一天，

我們筋疲力竭，因為大量使用從小就很少活動的肌肉。有些部位的肌肉，我甚至不知道它們的存在。總而言之，我覺得整個經歷是心靈領受恩典，肉體飽受折磨。經過八年，我累壞了，但內心卻得到更新。拍攝「出埃及記」期間，我親眼見到我們人類最嚴重也最暴力的一面，以致我再也不相信人類有機會得到救贖。但完成「創世記」同時，我改變了看法。

首先，我見到了地球。我先前已經走遍全世界，但這次卻有種深入核心的感覺。我從最高處到最低處看了世界，我什麼地方都去。看過礦物、植物和動物之後，我終於可以按著人類初始的樣子看待我們自己。這帶給我很大的安慰，因為人類原本很有能力，富有我們後來在變成都市人的過程中失去的某樣東西：本能。我們的本能使我們可以透過觀察動物的行為，感知並預測很多事，包括溫度變化、氣候現象。其實，我們正在脫離

我們的地球，因為城市就是另一個星球。

我看到我們在還沒被推入城市暴力以前的光景。在城市，我們享受空間、空氣、天空和大自然的權利，全都消失在圍牆之間。我們在大自然和我們自己之間豎立屏障，因而再也沒有能力看，也無法感受……我們看不到玻璃窗外的小鳥，無法想像這隻鳥是與牠交配的另一隻鳥的愛侶，也不知道牠愛牠的幼鳥，在這棵樹上築巢，仰賴風生存。我們再也不知道牠完整的皮膚和羽毛構造，能保護牠免於陽光、雨、雪的傷害……我們再也看不見、不知道這一切。

在頻繁接觸像人類起初一樣生活的這些族群同時，我重新發現這些不可思議的事，並帶著豐碩的收穫離開。雖然我在《工人的手》這本書中，很自豪地呈現人類在製造方面是異常靈巧的動物，但我也從我們的生活方

式中發現，我們做盡各種事，摧毀了能保證我們物種生存的一切。

我不相信有一位偉大的造物主在掌管大自然和世界上所有的生命。我比較相信演化，自認為是達爾文的門徒。我相信宇宙中存在著某些法則，萬物是透過辯證、經驗的累積與成熟過程而成形。然而，並非所有成形過程都朝正向發展。至今我們仍解釋不出最初的第一瞬間是如何開始，但後續部分已用科學的方式解釋了。「創世記」讓我有機會估量地球的年齡——齡六十億年的群山：這給了生命另一種廣度，我意識到人生只是一個非常在撒哈拉沙漠，我見到一萬六千年前雕琢的石頭；在委內瑞拉，我看到山短暫的過程。

「創世記」攝影專題使我瞭解到，隨著都市化而與大自然隔絕，已使我們變成極其複雜的動物。；因著對地球越來越陌生，我們變成奇怪的存

在。但這個問題並非沒有解決之道。補救的辦法是透過資訊傳播，如果我能對此有所貢獻，我會很高興。我想要幫助大家明白，要解決人類和地球上所有物種招來的禍害，方法並非回到過去，而是重返自然。這正是我們和蕾莉亞在巴西透過重新植樹造林所做的事。唯有樹木能吸收我們製造的二氧化碳，並將二氧化碳轉變為氧氣，這實在很奇妙。尤其是，種植一片森林的最初二十年，樹木生長期間所能吸收的二氧化碳會達到最高值。

我和蕾莉亞以及我們地球研究所的同事，已經種植兩百萬棵樹。我們計算過，截至目前為止，這些樹已經吸收九萬七千噸二氧化碳。不過，每個人都可以按著自己的能力為地球盡一份力，只要別置身事外就好。蕾莉亞和我並不富裕，我們是逃到法國的難民，我們必須工作餬口。有時我們運氣很好，而且我們也為自己現在能有機會重新栽植這片森林感到光榮，

這全靠我們的工作成果以及所有對我們伸出援手的人。不過，我們的毅力也發揮了關鍵的作用。這股毅力來自一份確信：重返自然是活得更好的唯一方法。充滿規則和法令的現代都市化世界太過蠻橫，唯有在大自然中，我們才能找回一點自由。這便是我們想要透過「創世記」專題、透過我們的書以及在世界各地舉辦一系列攝影展表明的想法。

我們走上環保這條路的方式很奇特。有時候我自忖：是靠什麼樣的機遇？答案是，我們所處的時代。正如多年前，時代先後把我們帶向工業革命和遷徙潮。對蕾莉亞和我而言，重點永遠是過一個參與時代的生活，並保持積極的態度。最終，當我們自問是怎麼走到這個地步時，回顧以往，我們會發現就只是我們的生活把我們領到眼前的境遇。

我的攝影並不是一種戰鬥精神，也不是一份職業，而是我的生活。

我熱愛攝影。我喜歡拍照時，手裡拿著相機、取景、玩光弄影。我喜歡與人一起生活，觀察群體以及今後加上的動物、樹木、石頭。我拍的照片就是這一切。我不能說，是理性的決定引領我去看這裡或那裡。這完全出自我的內心深處。而且想要攝影的欲望也不斷催促我再出發，去別的地方看看，去找尋其他影像。去一次又一次拍出新的照片。

薩爾加多得獎紀錄

一九八二年

· 尤金·史密斯人道主義攝影獎，美國。

· 拉丁美洲農民研究獎，文化部，法國。

一九八四年

· 以《其他美洲人》獲巴黎市府獎和柯達獎，法國。

一九八五年

· 世界新聞攝影獎，荷蘭。

- 奧斯卡・巴納克攝影獎，德國。

一九八六年

- 伊比利美洲攝影獎，西班牙。
- 「年度最佳攝影師獎」，國際攝影中心，美國。
- 以《薩赫勒：悲苦的人》獲圖書獎，亞爾國際攝影展，法國。
- 美國雜誌攝影師協會獎，美國。
- 以「其他美洲人」攝影展獲大獎及「攝影月」最受觀眾歡迎獎，巴黎視聽學院，法國。

一九八七年

- 「年度最佳攝影師獎」，美國雜誌攝影師協會，美國。
- 「年度最佳攝影師獎」，緬因州攝影工作坊，美國。

- 奧利維耶‧荷波攝影獎，海外記者俱樂部，美國。
- 發展政策記者獎，德國攝影協會，德國。
- 美第奇別墅牆外獎，外交部，法國。

一九八八年

- 埃里希‧所羅門攝影獎，德國。
- 西班牙國王攝影獎，西班牙。
- 「年度最佳攝影師獎」，國際攝影中心，美國。
- 藝術指導協會獎，美國。

一九八九年

- 以整體作品獲維克多‧哈斯勃萊德攝影獎，瑞典。
- 「尤瑟夫‧蘇岱克」功績勳章，捷克。

一九九〇年

• 以《不確定的恩典》獲「緬因州攝影工作坊」獎，美國。

• 新聞攝影獎，佩皮尼昂國際攝影報導節，法國

一九九一年

• 藝術指導協會金獎，美國。

• 巴黎市府獎大獎，法國。

• 「共同財富」獎，大眾傳播，美國。

一九九二年

• 獲選美國人文與科學院榮譽會員，美國。

• 奧斯卡・巴納克攝影獎，德國。

- 藝術指導協會獎，德國。

一九九三年

- 以《工人的手》獲圖書獎，亞爾國際攝影展，法國。
- 以整體作品獲「黃金賽」獎盃，法國。
- 以《工人的手》獲「世界飢餓年之哈利‧薛平媒體獎」新聞報導攝影獎，美國。

一九九四年

- 以《工人的手》獲出版獎，國際攝影中心，美國。
- 英國皇家攝影學會「百年獎章」和「榮譽會士」，英國。
- 「年度最佳專業攝影師獎」，攝影器材製造商和分銷商協會，美國。
- 國家大賞，文化暨法語國家事務部，法國。

• 卓越獎及銀獎，新聞圖像設計協會，美國。

一九九五年

• 銀獎，藝術指導協會獎，美國。

• 銀獎，藝術指導協會獎，德國。

一九九六年

• 「美國海外記者俱樂部」獎，美國。

• 最優秀賞，藝術指導協會獎，德國。

一九九七年

• 國家攝影獎，文化部，國家藝術基金會，巴西。

• 「為土地而戰」獎，土地改革的品格，無地農民運動組織，巴西。

一九九八年

・銀獎，藝術指導協會獎，德國。

・阿爾弗雷德・艾森士塔特「生活傳奇」雜誌攝影獎，「生活」雜誌，美國。

・以《土地》獲吉布地報導文學獎，巴西。

・阿斯圖里亞斯王子藝術獎，西班牙。

一九九九年

・阿爾弗雷德・艾森士塔特雜誌攝影獎／我們生活的方式，美國。

・聯合國教科文組織獎，文化類，巴西。

二〇〇〇年

・義大利共和國總統獎章，皮歐・曼祖研究中心，義大利。

二〇〇一年

- 榮譽博士，埃武拉大學，埃武拉，葡萄牙。
- 美術榮譽博士，新學院，紐約，美國。
- 美術榮譽博士，波士頓藝術學院，萊斯利大學，波士頓，美國。
- 二〇〇〇年穆里奇獎，大西洋雨林生物圈保護區全國委員會，巴西。
- 被任命為聯合國兒童基金會親善大使。
- 「援助行動」獎，非政府組織援助行動，馬德里，西班牙。

二〇〇二年

- 榮譽文學博士，諾汀罕大學，諾汀罕，英國。
- 以「脊髓灰質炎的最後一役」獲優秀獎，藝術指導協會第八十一屆年度獎，美國。

二〇〇三年

• 日本國際攝影學會獎，日本。

二〇〇四年

• 里約布蘭科司令勳章，巴西。

二〇〇五年

• 攝影金牌，國家藝術俱樂部，紐約，美國。

二〇〇七年

• 米雪・霍巴基金會攝影獎，德國。

二〇〇八年

- 「讓地球變得不一樣」獎，里約熱內盧，巴西。

二〇一〇年

- 「善於報導社會議題」獎，美國社會學協會，美國。
- 「北美自然攝影協會終身成就」獎，北美自然攝影協會，美國。
- 國際「拯救兒童」獎，馬德里，西班牙。
- 「榮譽金牌」，阿勒薩尼攝影獎，杜哈，卡達。

欲知更多薩爾加多的相關消息（作品、展覽、書籍、商品目錄、影片目錄、講座……），可參考他的網站：www.amazonasimages.com。

Beyond

22

世界的啟迪

重回大地：薩爾加多的凝視
DE MA TERRE À LA TERRE

作者	賽巴斯蒂昂・薩爾加多（Sebastião Salgado）、伊莎貝爾・馮克（Isabelle Francq）
譯者	陳綺文
執行長	陳蕙慧
總編輯	張惠菁
責任編輯	陳詠薇
行銷總監	陳雅雯
行銷	尹子麟、張宜倩
封面設計	廖韡
排版	宸遠彩藝
社長	郭重興
發行人兼出版總監	曾大福
出版	衛城出版／遠足文化事業股份有限公司
發行	遠足文化事業股份有限公司
地址	23141 新北市新店區民權路 108-2 號九樓
電話	02-22181417
傳真	02-22180727
客服專線	0800-221029
法律顧問	華洋法律事務所 蘇文生律師
印刷	通南彩色印刷有限公司
初版一刷	2021 年 06 月
Printed in Taiwan	
定價	400 元
ISBN	978-986-06518-4-3（平裝） 978-986-06518-6-7（EPUB） 978-986-06518-7-4（PDF）

國家圖書館出版品預行編目(CIP)資料

重回大地：薩爾加多的凝視/賽巴斯蒂昂.薩爾加多
(Sebastião Salgado)口述；伊莎貝爾.馮克(Isabelle
Francq)採訪整理；陳綺文譯. – 初版. – 新北市：衛
城出版, 遠足文化事業股份有限公司, 2021.06
　　面；公分. –（Beyond. 22, 世界的啟迪）
譯自：De ma terre à la terre
ISBN 978-986-06518-4-3（平裝）
1. 薩爾加多(Salgado, Sebastião)　2.攝影師
3.傳記　4.巴西
959.571　　　　　　　　　　　　　　110009019

DE MA TERRE A LA TERRE @ Presses de la Renaissance, 2013
Complex Chinese language edition published by arrangement with Presses de la Renaissance, through The Grayhawk Agency.
Complex Chinese translation copyright @ 2019 Acropolis, an imprint of Walkers Cultural Enterprise Ltd.
All rights reserved.

ACRO POLIS

衛城出版

Email　acropolismde@gmail.com
Facebook　www.facebook.com/acrolispublish

本書原作前曾由木馬出版，書名為《重回大地：當代紀實攝影家薩爾卡多相機下的人道呼喚》。此為譯稿重新審定之修訂新版。除有標示權利者的照片外，所有照片皆由薩爾加多（Sebastião Salgado）提供。